ANIMAL
動物衝擊頻道
IMPACT

李隆杰
LI,LUNG-CHIEH

http://www.wretch.cc/blog/thunderboom

CONTENTS

您好，歡迎參觀本國的立法院，您就是來自聖…什麼國的記者吧？

是民主共和國。

聖多美普林西比

哈哈…不愧是我們的邦交國，名字果然很難記…

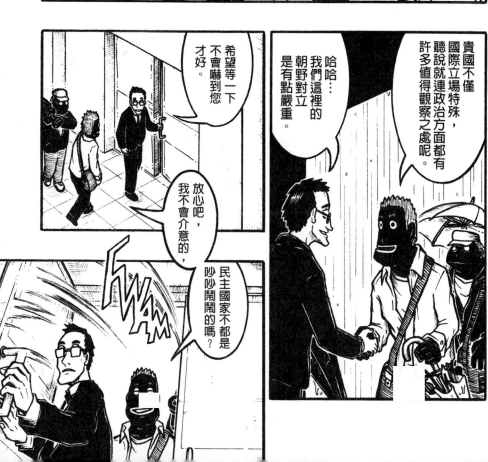

貴國不僅國際立場特殊，聽說就連政治方面都有許多值得觀察之處呢。

哈哈…我們這裡的朝野對立是有點嚴重。

放心吧，我不會介意的，民主國家不都是吵吵鬧鬧的嗎？

希望等一下不會嚇到您才好。

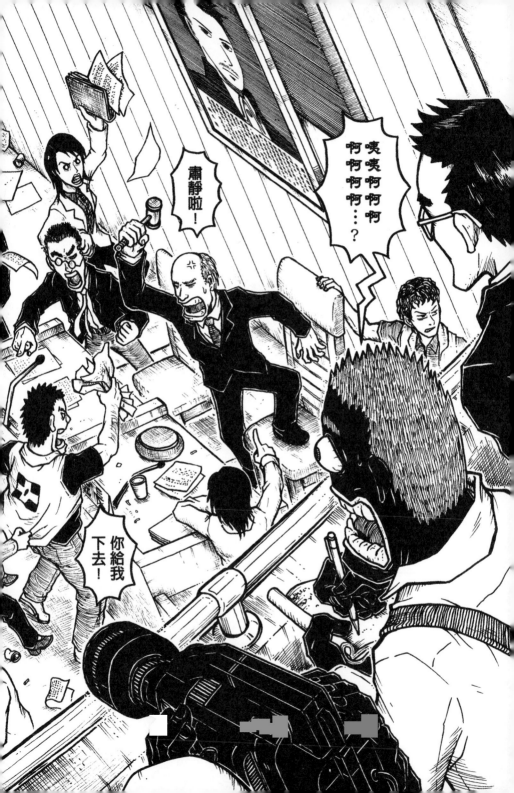

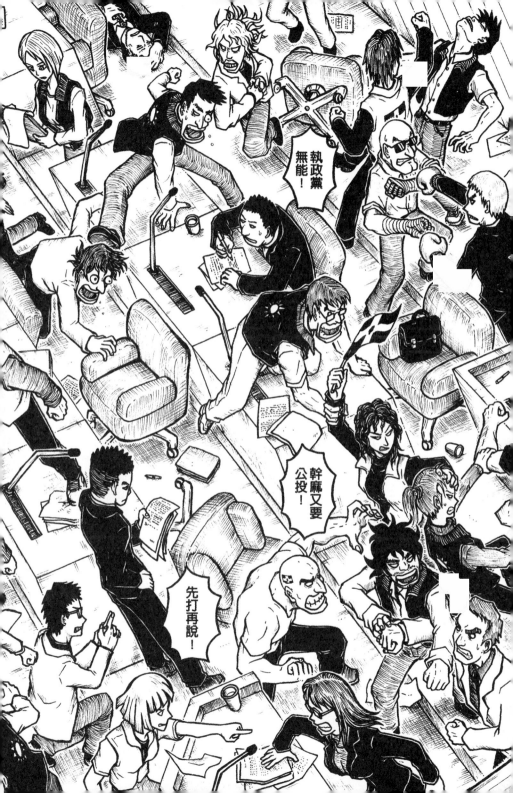

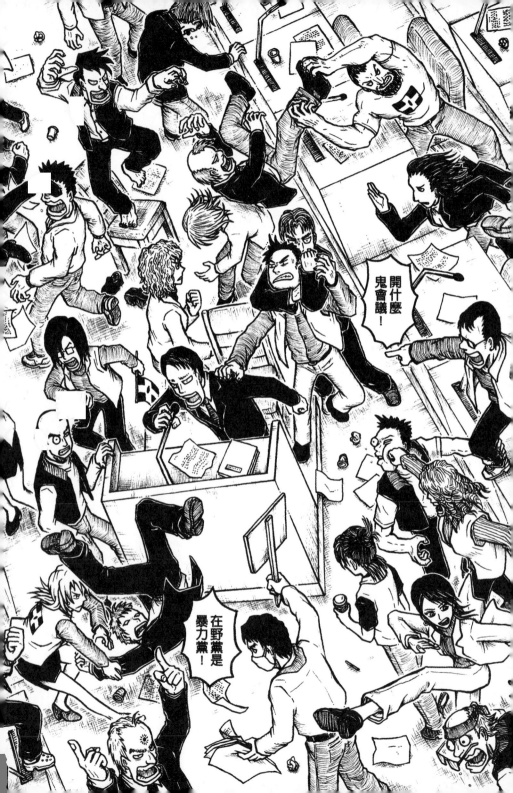

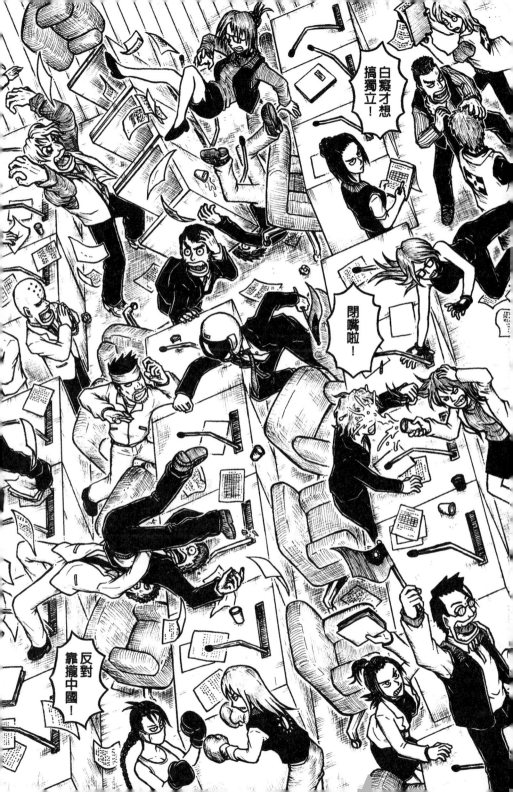

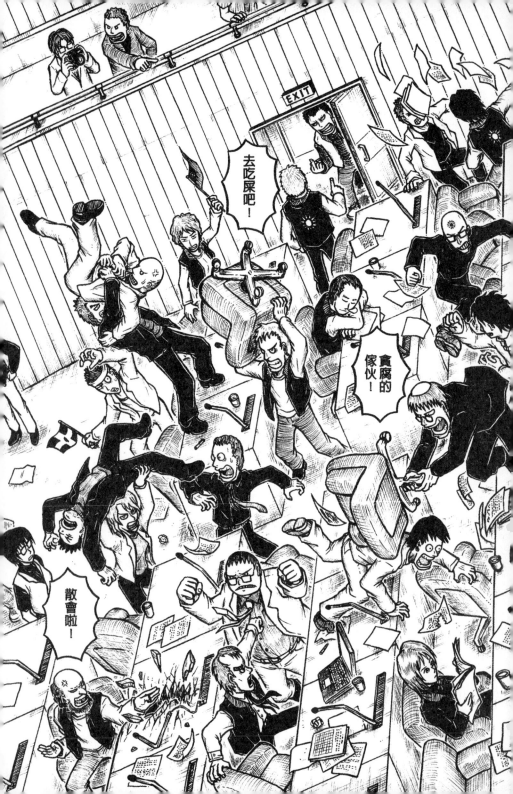

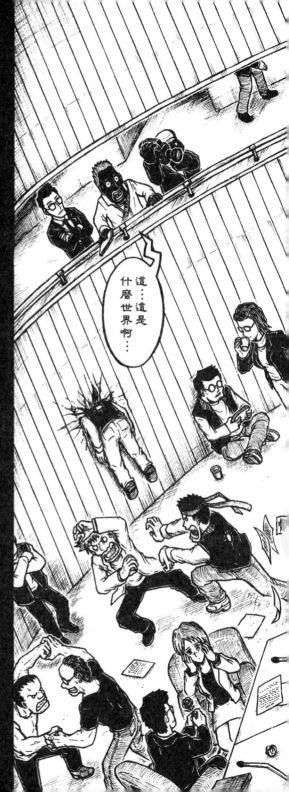

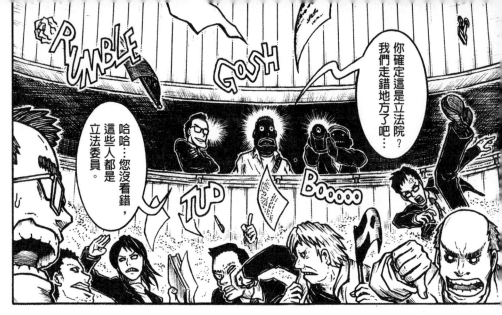

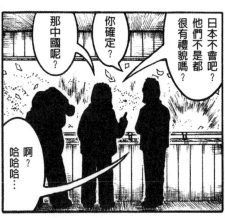

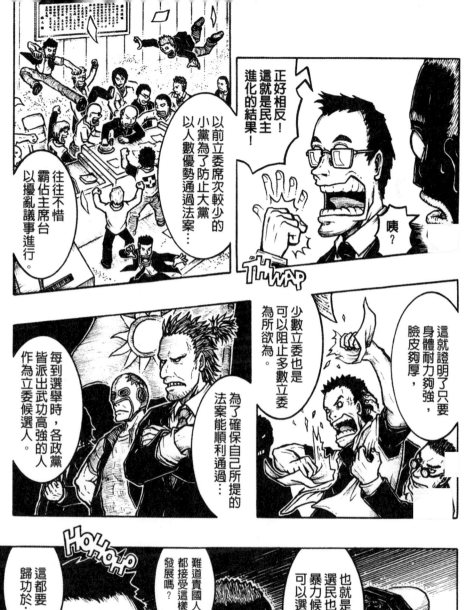

正好相反！這就是民主進化的結果！

咦？

以前立委席次較少的小黨為了防止大黨以人數優勢通過法案……

往往不惜霸佔主席台以擾亂議事進行。

這就證明了只要身體耐力夠強，臉皮夠厚，

少數立委也是可以阻止多數立委為所欲為。

每到選舉時，各政黨皆派出武功高強的人作為立委候選人。

為了確保自己所提的法案能順利通過……

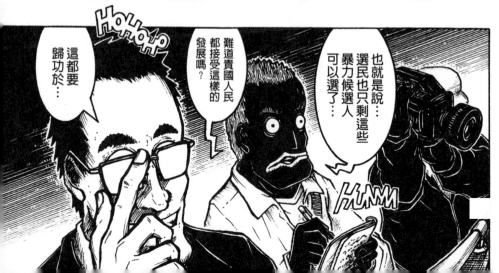

也就是說……選民也只剩這些暴力候選人可以選了……

難道貴國人民都接受這樣的發展嗎？

這都要歸功於……

目前立法院正進入新法最後表決，最新的戰況…

…媒體的推波助瀾，

對選民來說，投票就像是在支持自己所喜歡的運動選手一般。

由於議事戰鬥太過精采，使得一些原本厭惡政治的民眾開始熱衷選舉，

唔…果然世上還是有許多唯恐天下不亂之人啊…

咳…院長報告…

喔，看來議事差不多要結束了。

本會期通過法案共計四項…

「寵物禁染熊貓色管理法」，「愚蠢廣告禁播公投法」，「流行歌曲洗腦防治法」，「出版品之巨乳管制條例」…

朝野雙方戰績是以二比二平手收場。

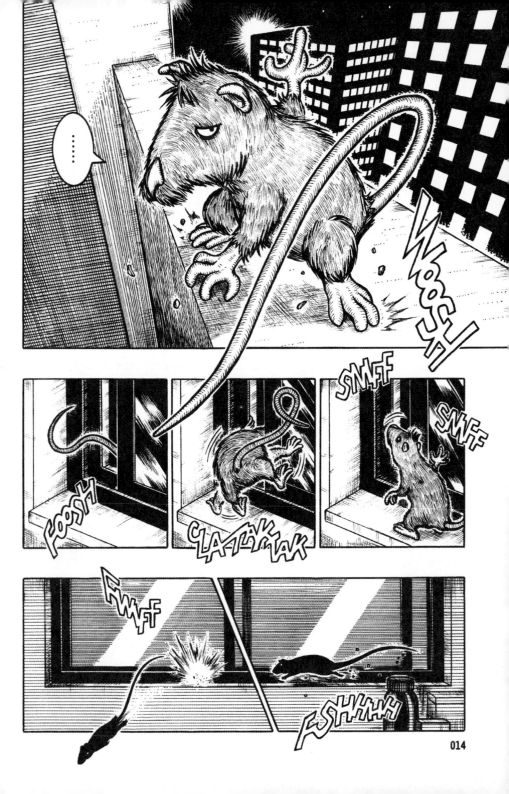

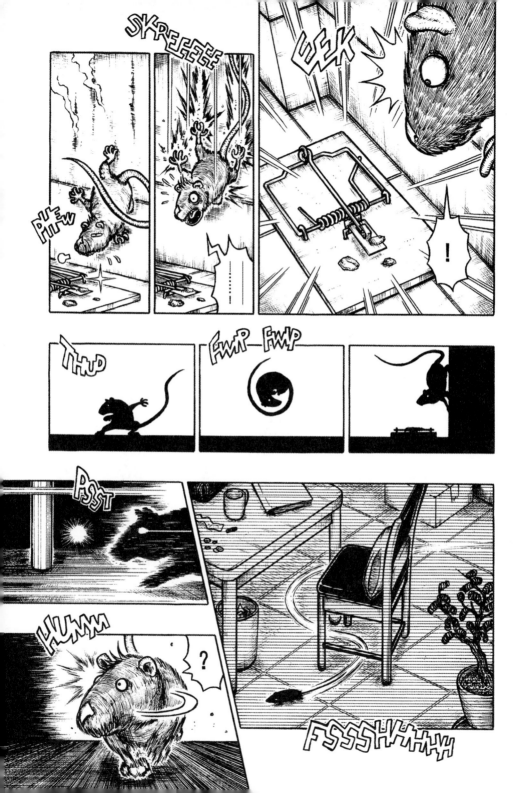

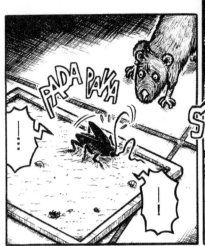

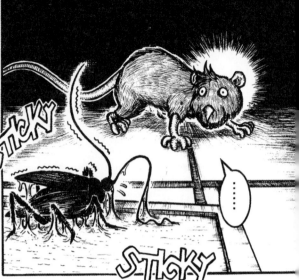

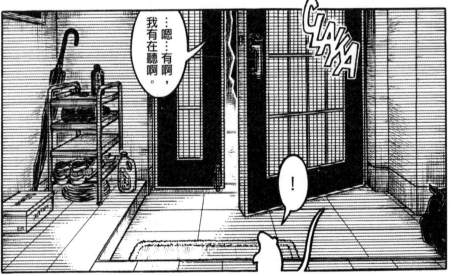

……嗯……有啊，
我有在聽啊。

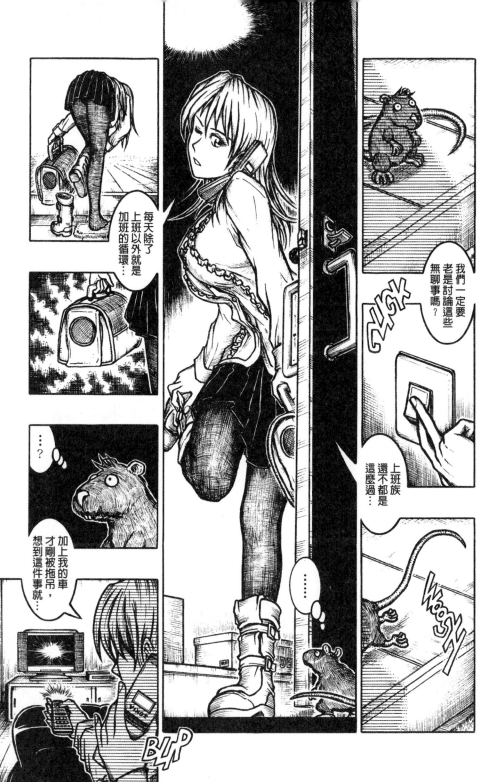

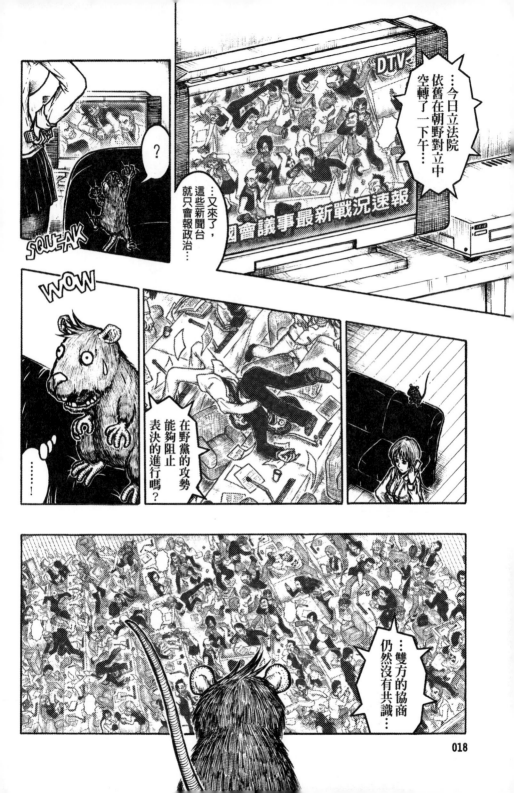

018

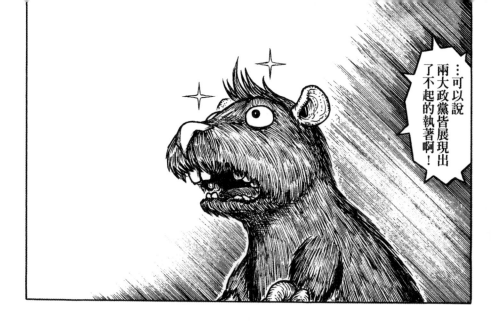

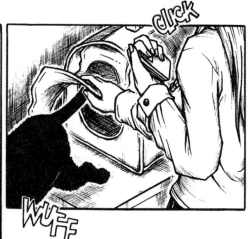

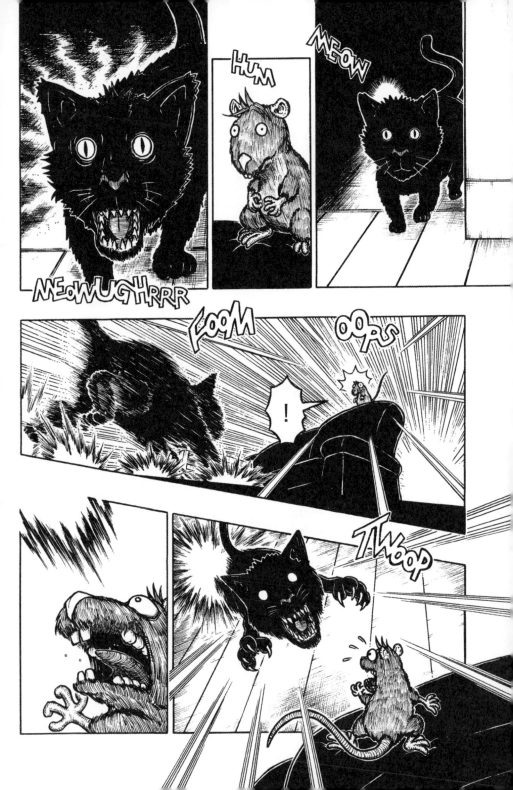

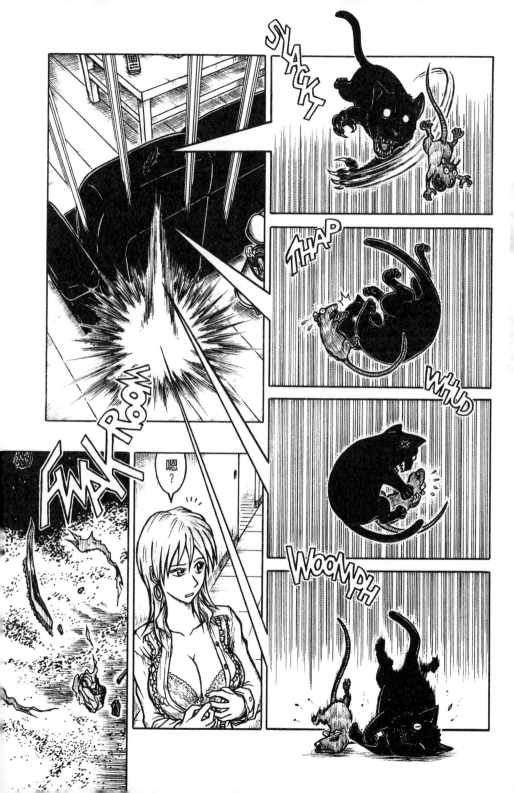

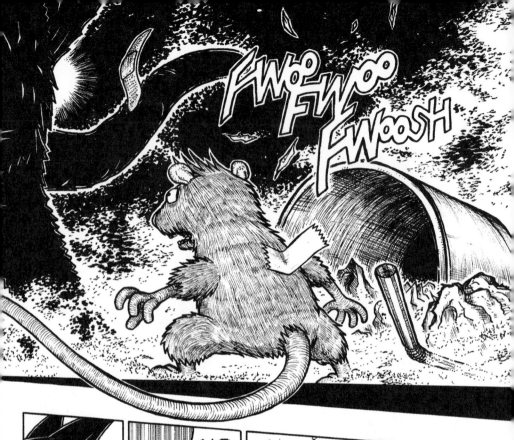

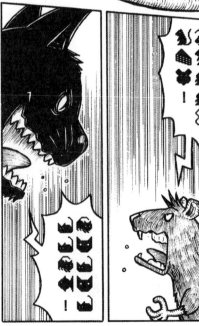

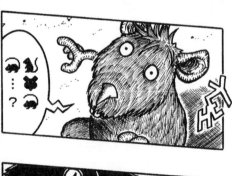

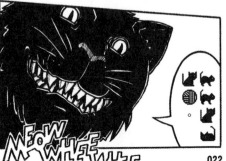

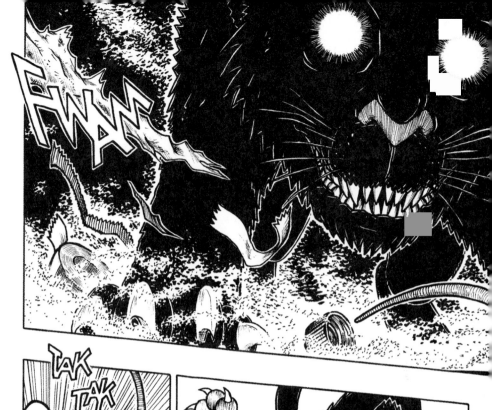

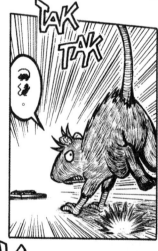

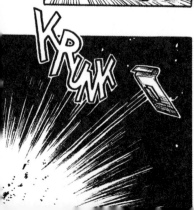

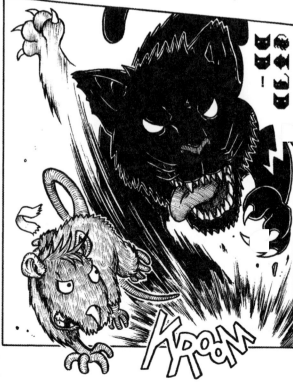

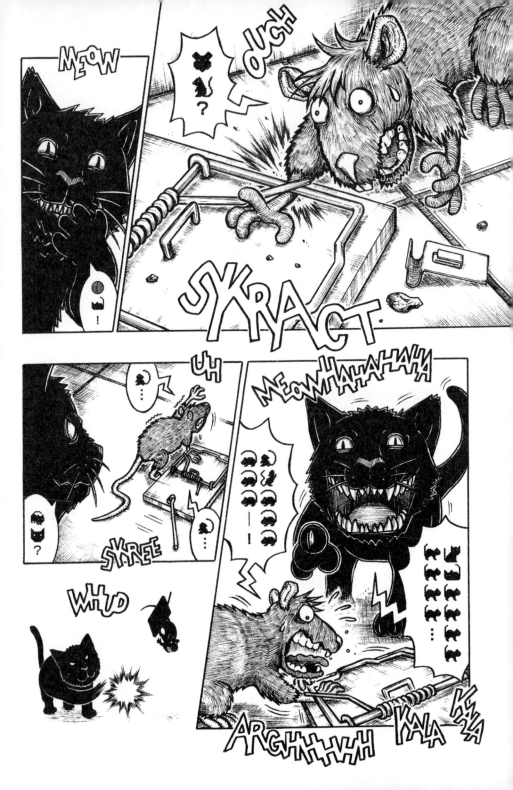

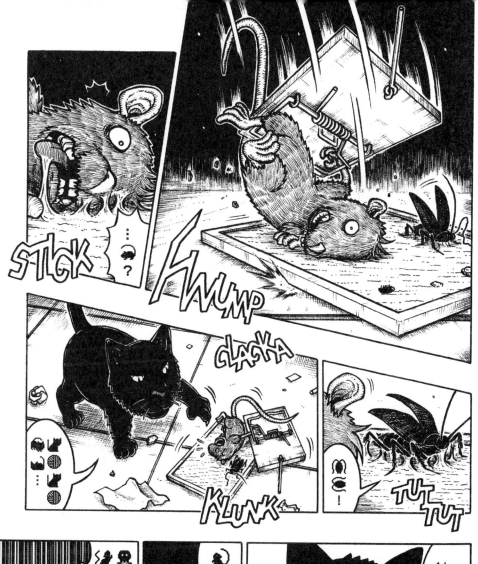
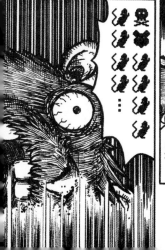
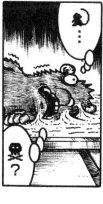
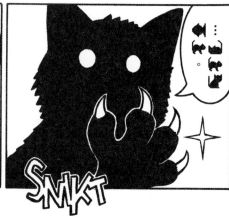

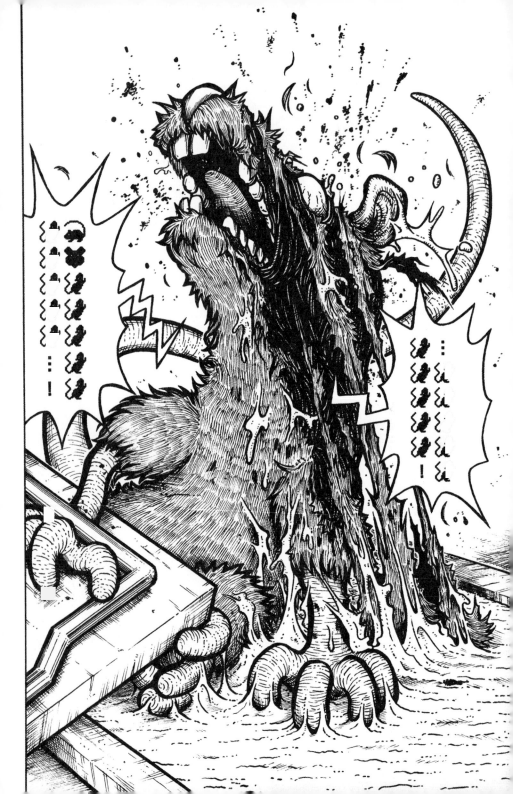

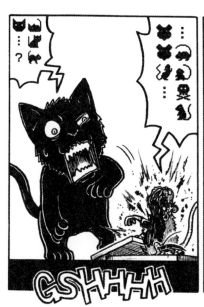
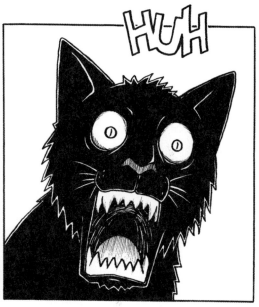

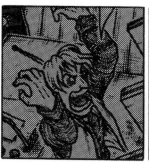
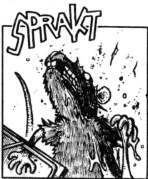
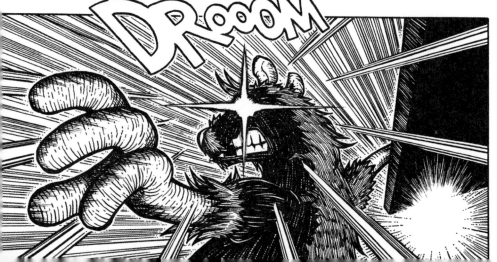

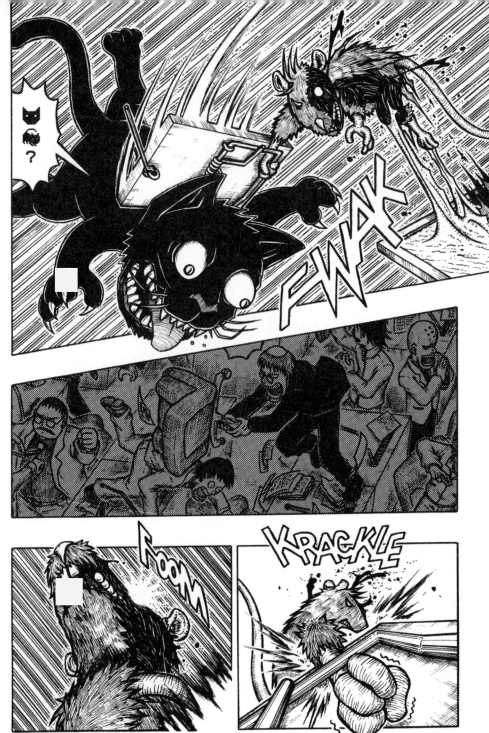

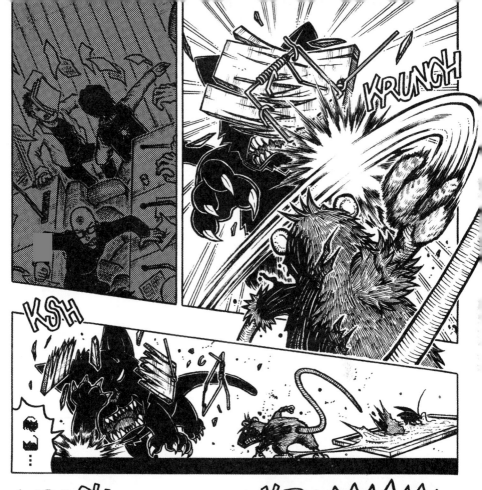

KRUNGH

KSH

FWOOSH

KRMMMMM

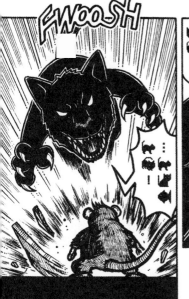

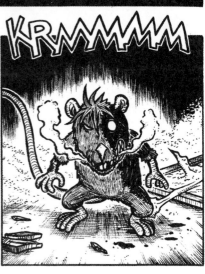

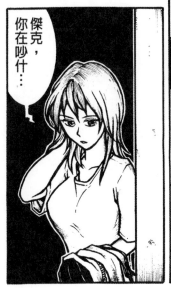

傑克，你在吵什…

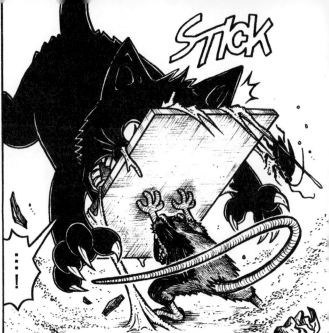

STICK

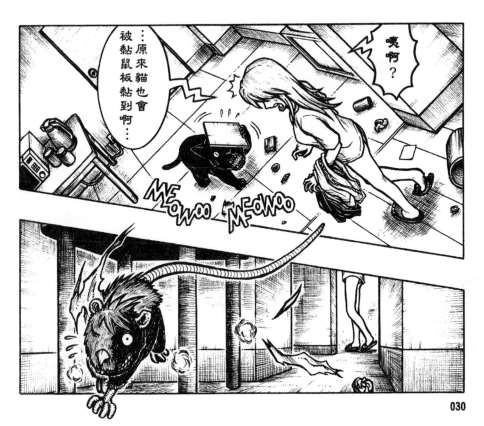

…原來貓也會被黏鼠板黏到啊…

唉啊？

MEOWOO MEOWOO

沒有人能夠決定
自己出生在
什麼樣的世界，

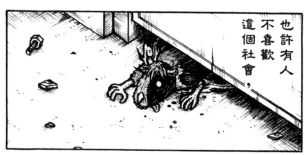

也許有人
不喜歡
這個社會，

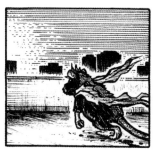

或者
對環境
有所不滿，

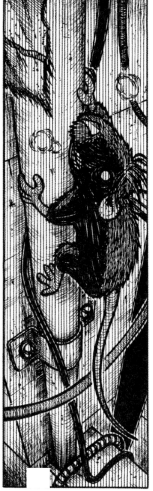

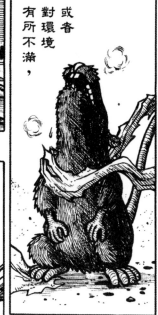

嗯嗯…

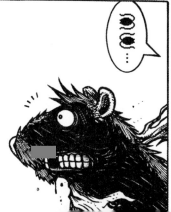

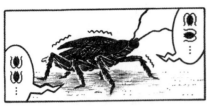

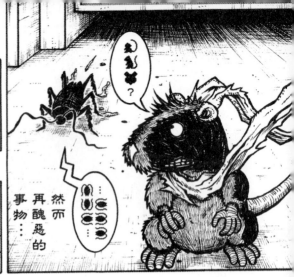

然而再醜惡的事物…

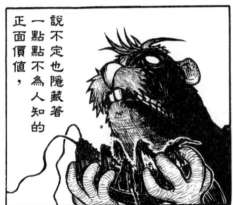

說不定也隱藏著一點點不為人知的正面價值，

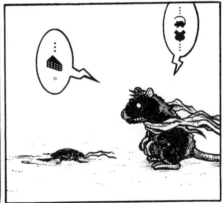

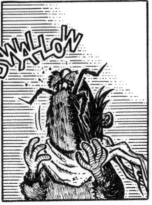

SWALLOW

MUNCH
MUNCH

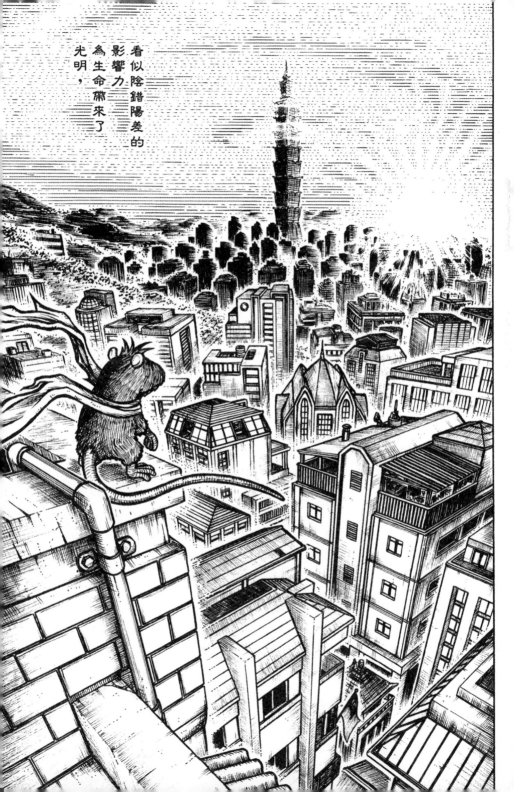

看似陰錯陽差的影響力，為生命帶來了光明，

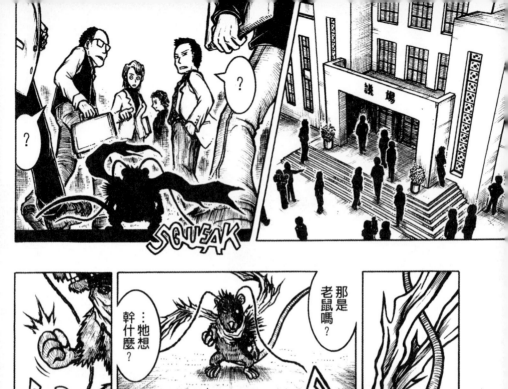

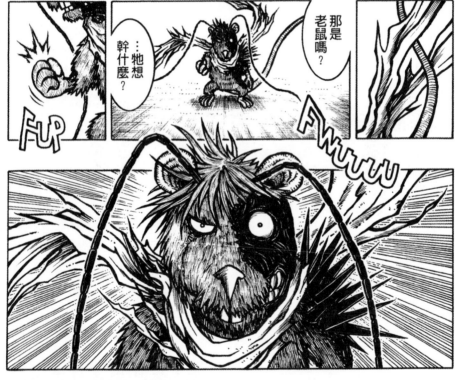

沸沸揚揚

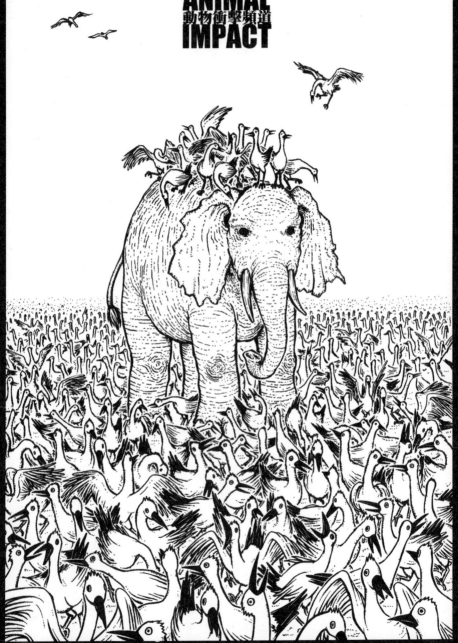

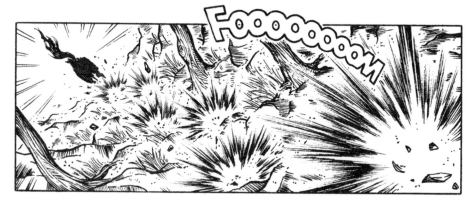

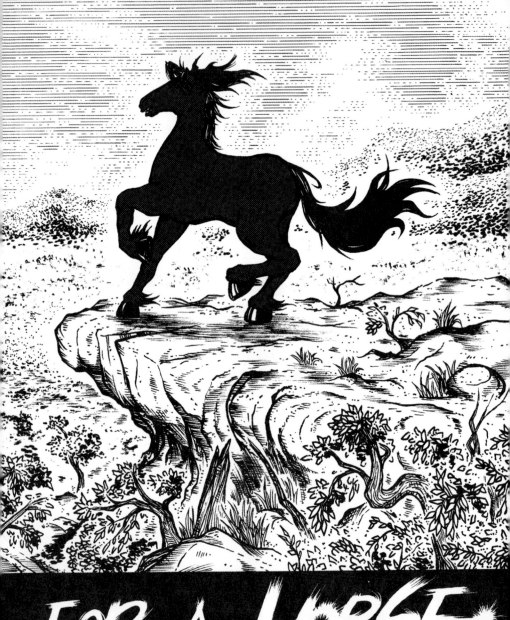

FOR A HORSE

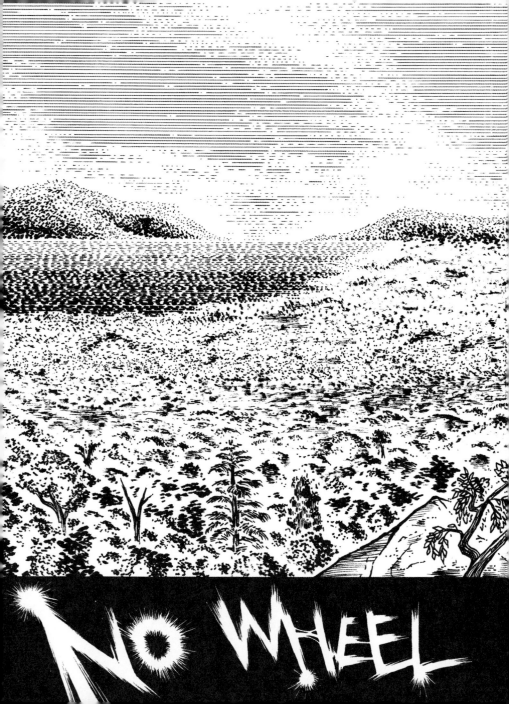

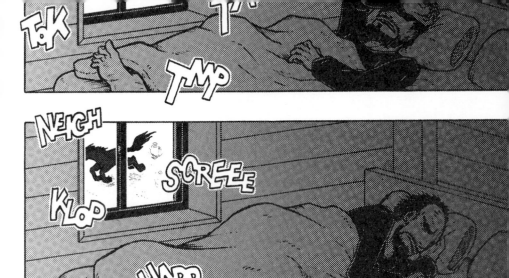
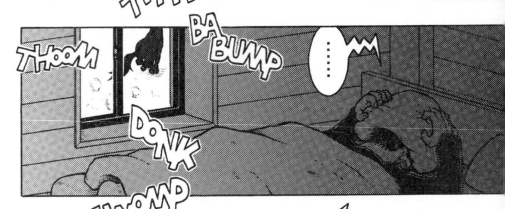
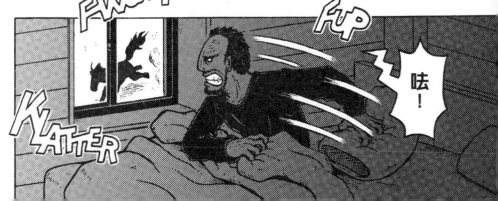

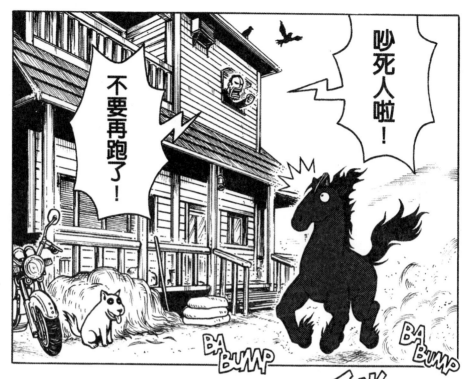
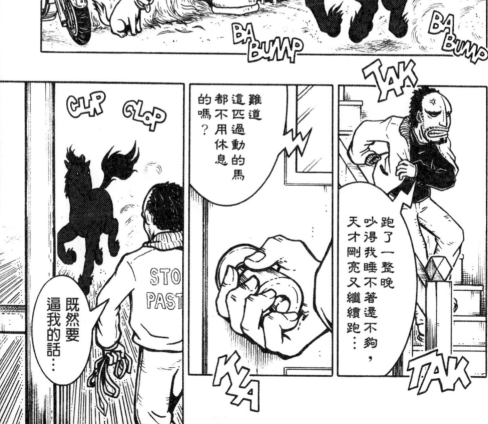

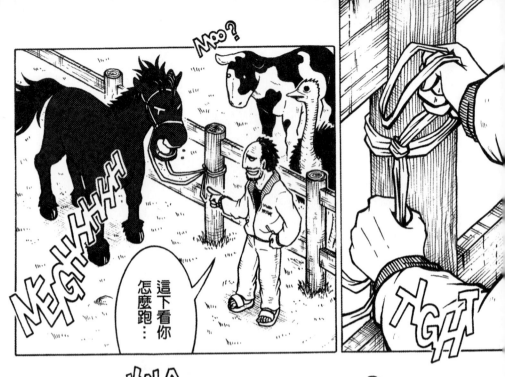

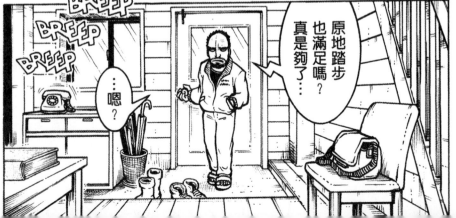

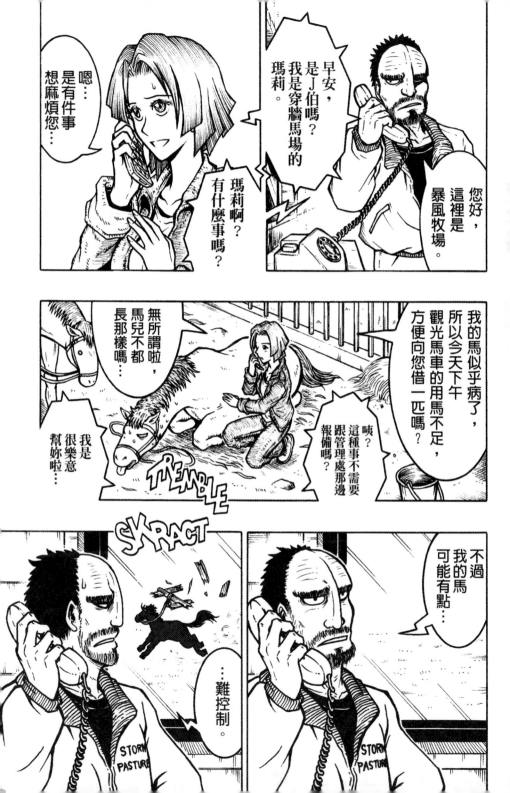

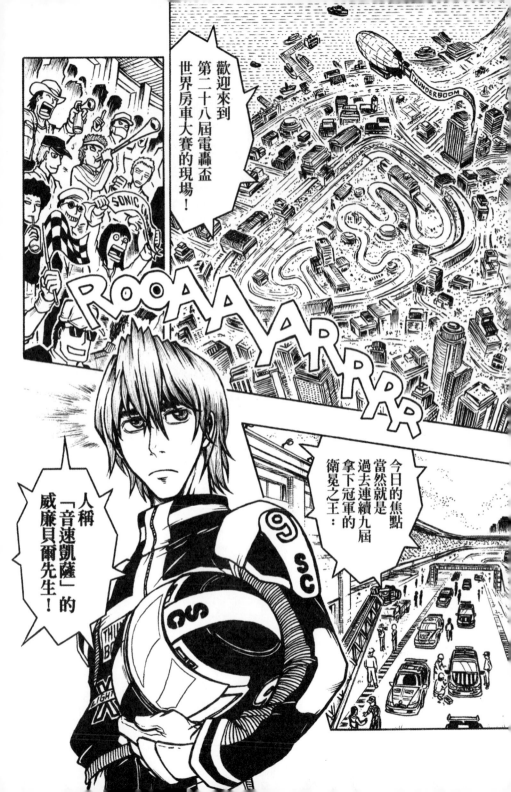

如同過去我常回答的…

又是這種問題啊…

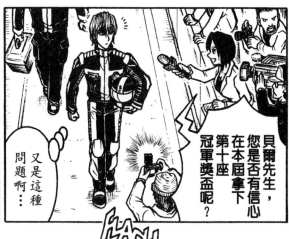

貝爾先生，您是否有信心在本屆拿下第十座冠軍獎盃呢？

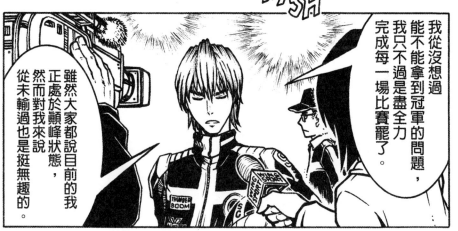

我從沒想過能不能拿到冠軍的問題，我只不過是盡全力完成每一場比賽罷了。

雖然大家都說目前的我正處於顛峰狀態，然而對我來說，從未輸過也是挺無趣的。

即使如此，我仍期待今天的比賽能夠出現超越我的對手。

如果有哪位選手自認為有這般的能耐，就請儘管現身吧！

司機先生啊……可以麻煩你將廣播轉到別台嗎?

說得好啊!音速凱薩!就是這鼓氣勢!

不愧是人稱音速凱薩的威廉貝爾先生,依然就像個王者一般……

……就請儘管現身吧!

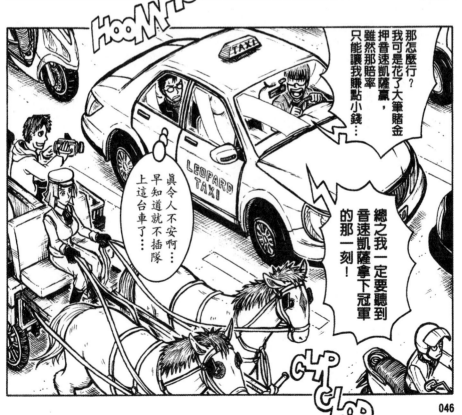

那怎麼行?我可是花了大筆賭金押音速凱薩贏,雖然那賠率只能讓我賺點小錢……

總之我一定要聽到音速凱薩拿下冠軍的那一刻!

真令人不安啊……早知道就不插隊上這台車了……

046

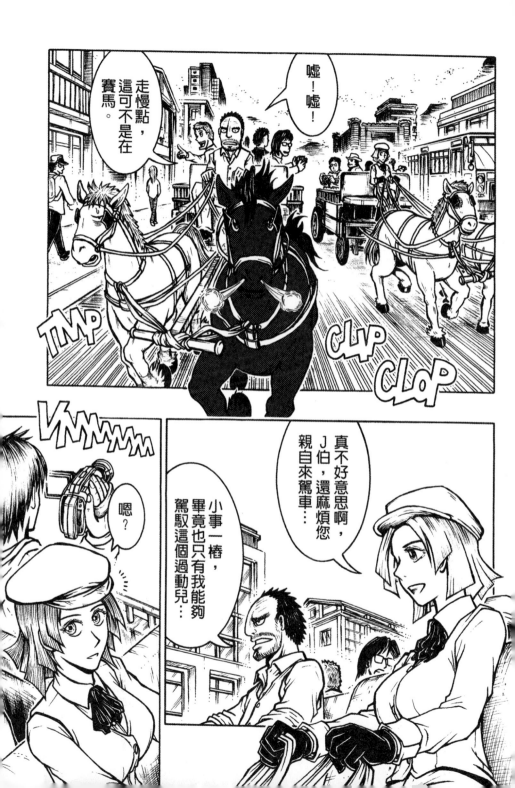

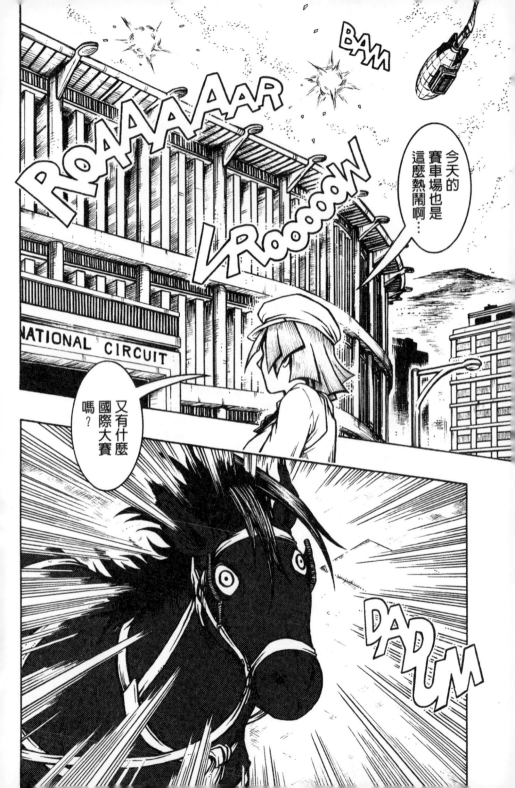

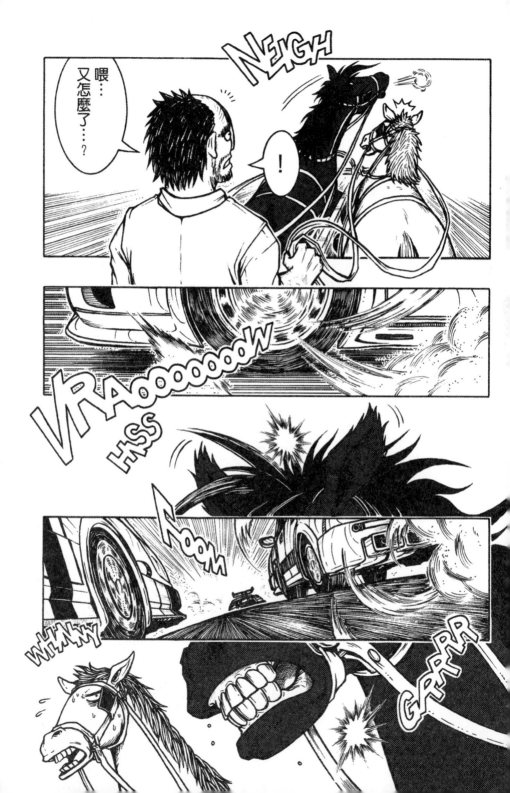

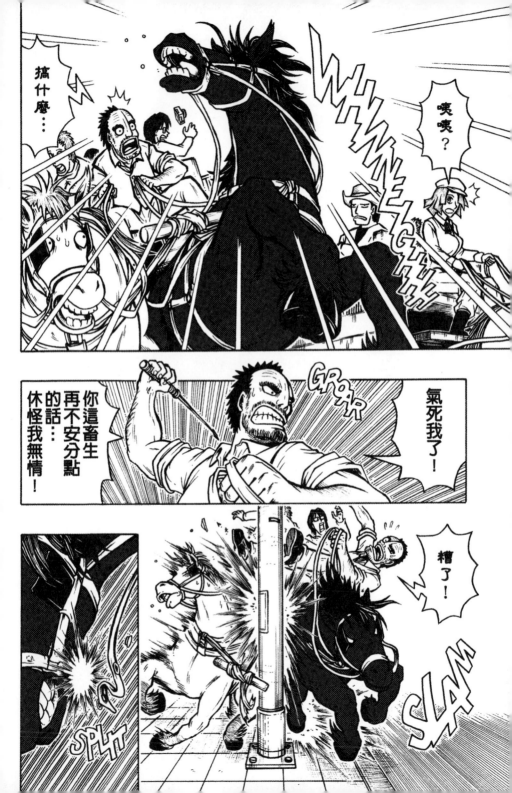

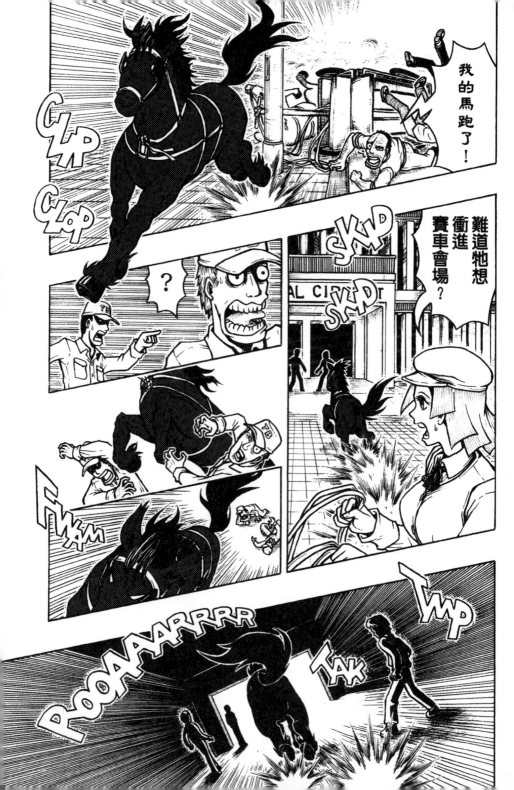

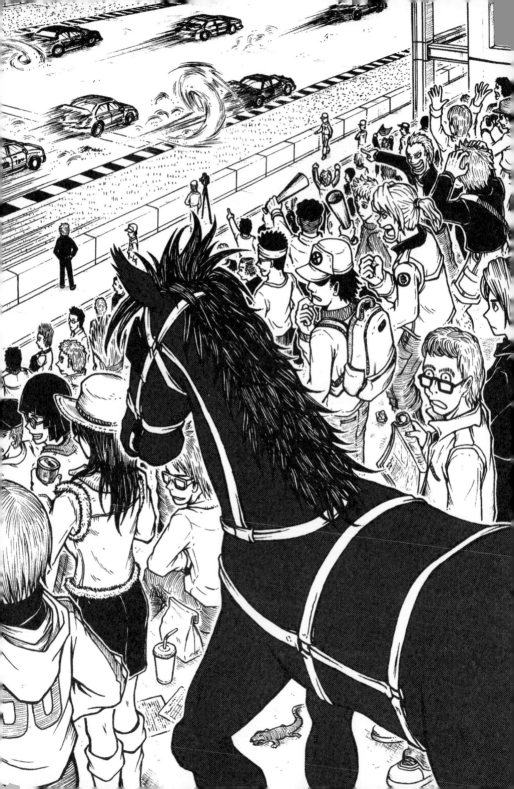

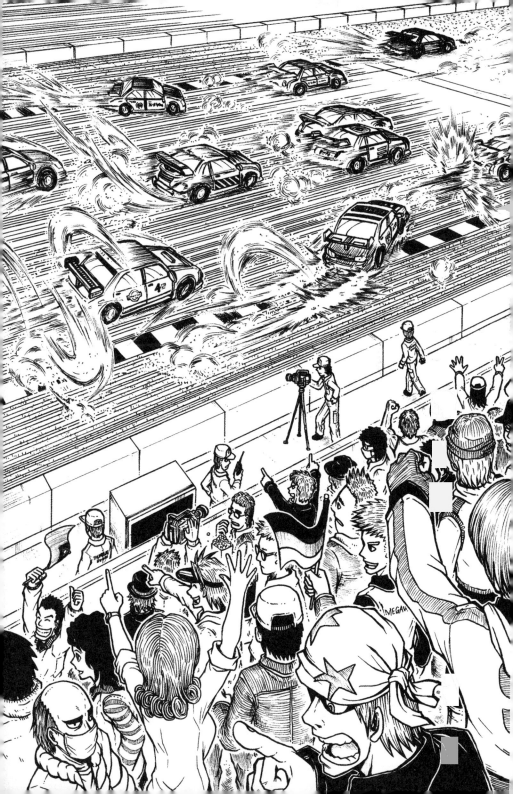

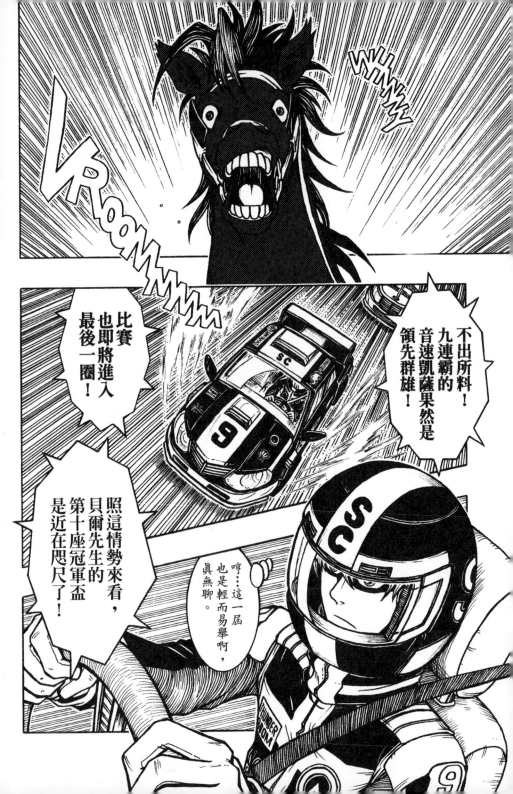

威廉貝爾真可稱得上是史上最強的賽車手啊！

說得沒錯，不論是⋯

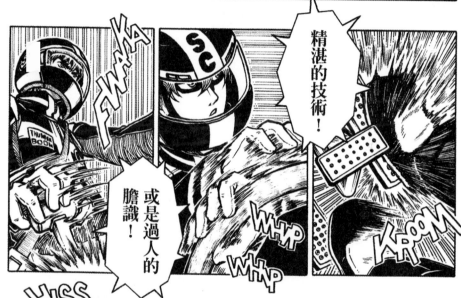

精湛的技術！

或是過人的膽識！

FWAKA

SC

WHP

WHP

KROOM

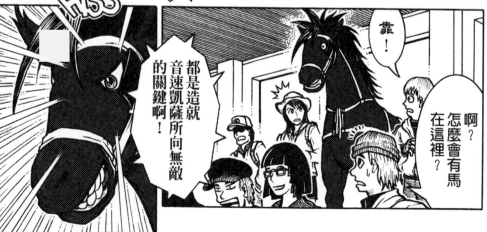

HISS

都是造就音速凱薩所向無敵的關鍵啊！

靠！

啊？怎麼會有馬在這裡？

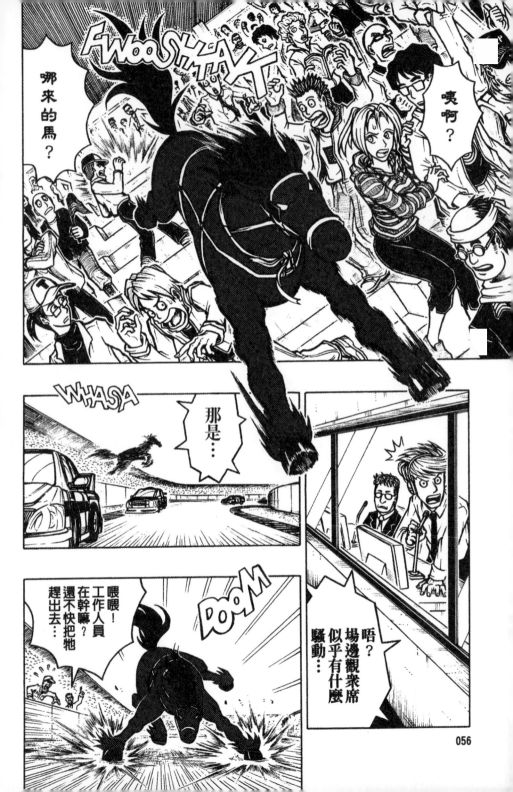

056

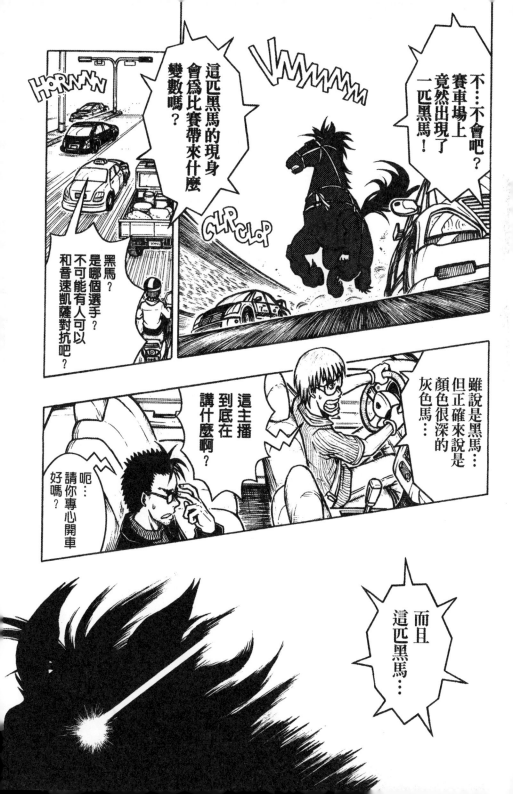

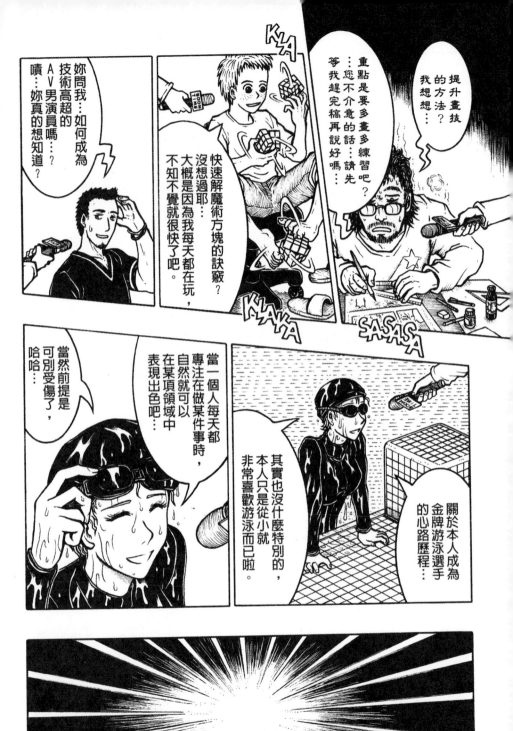

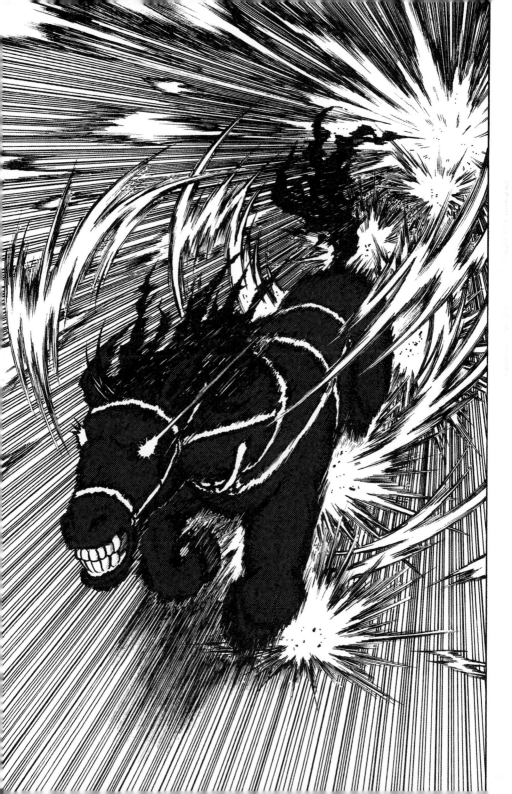

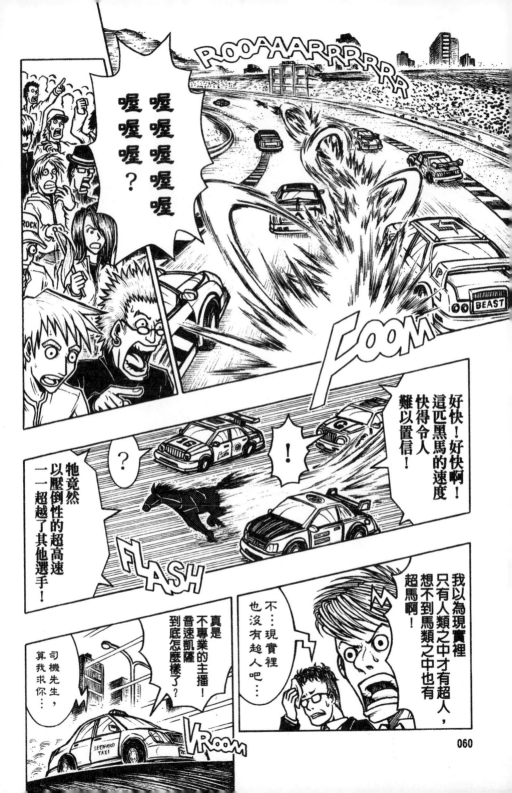

ROOAAARRRRRRR

喔喔喔喔喔喔喔?

FOOM

BEAST

好快!好快啊!這匹黑馬的速度快得令人難以置信!

牠竟然以壓倒性的超高速——超越了其他選手!

?

!

FLASH

我以為現實裡只有人類之中才有超人,想不到馬類之中也有超馬啊!

不...現實裡也沒有超人吧...

真是不專業的主播!音速凱薩到底怎麼樣了?

司機先生,算我求你...

VROOM

LEOPARD TAXI

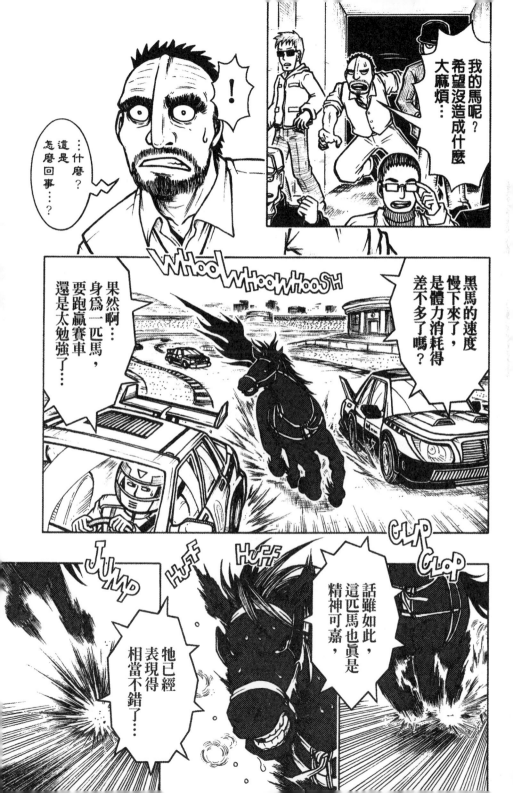

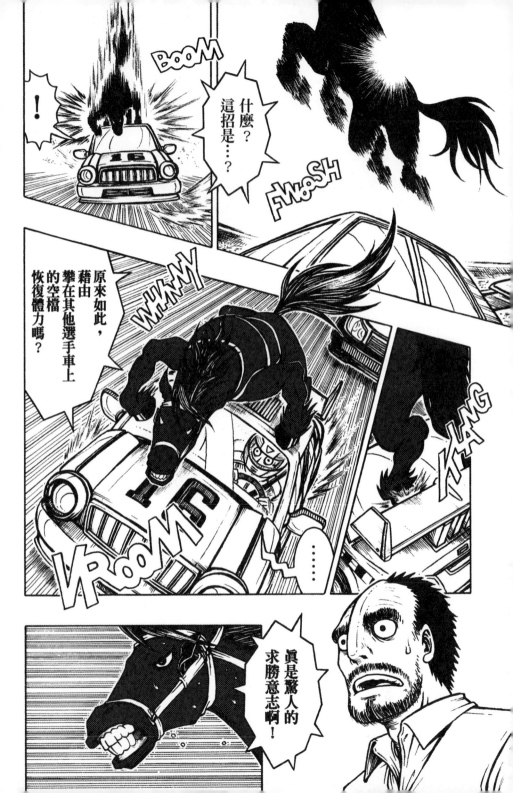

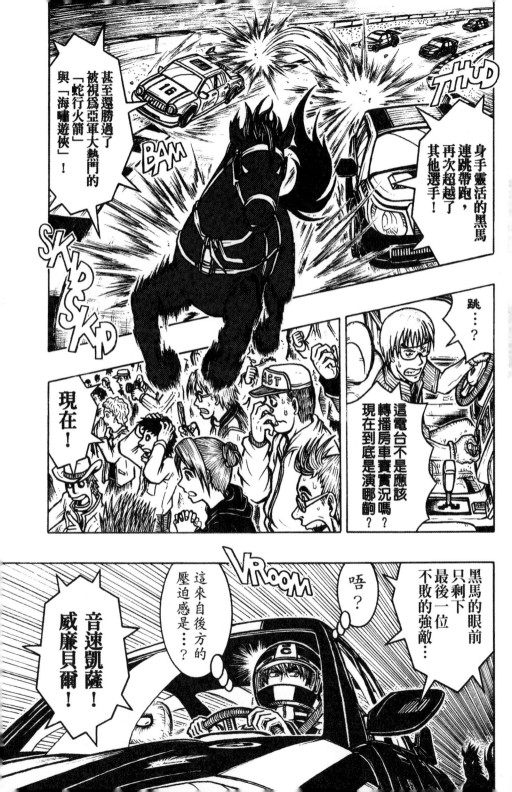

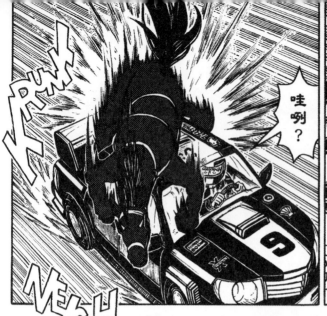

哇咧？

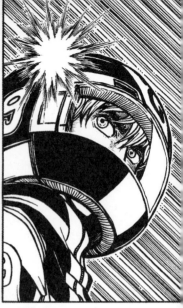

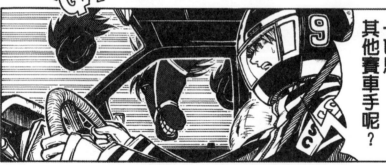

是馬？追上我的竟然是一匹馬？其他賽車手呢？

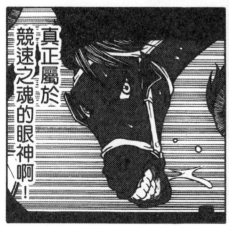

真正屬於競速之魂的眼神啊！

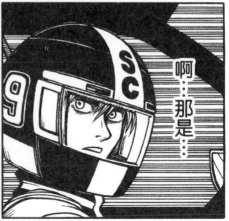

啊⋯那是⋯

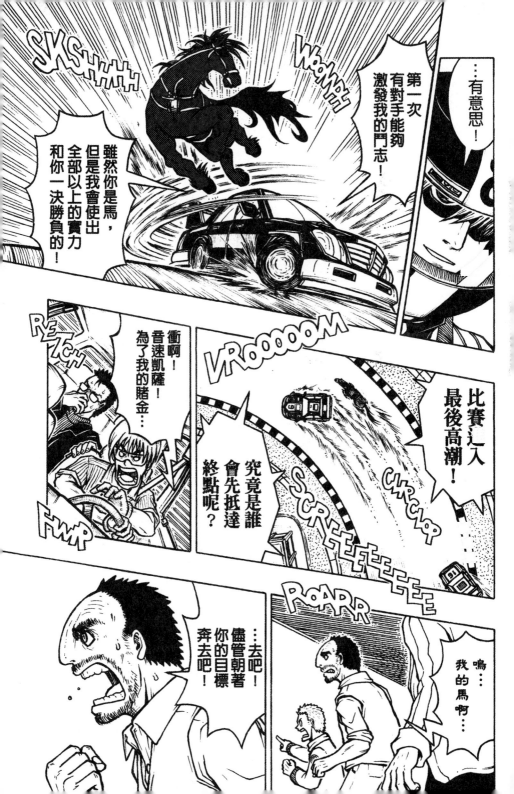

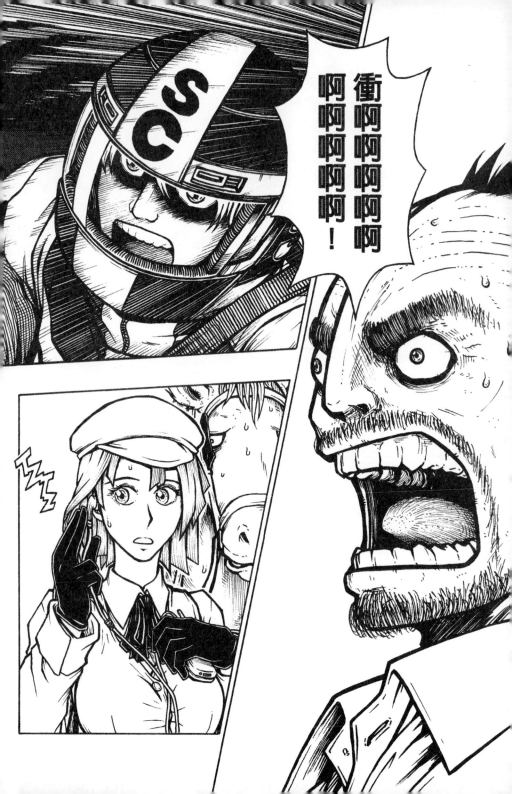

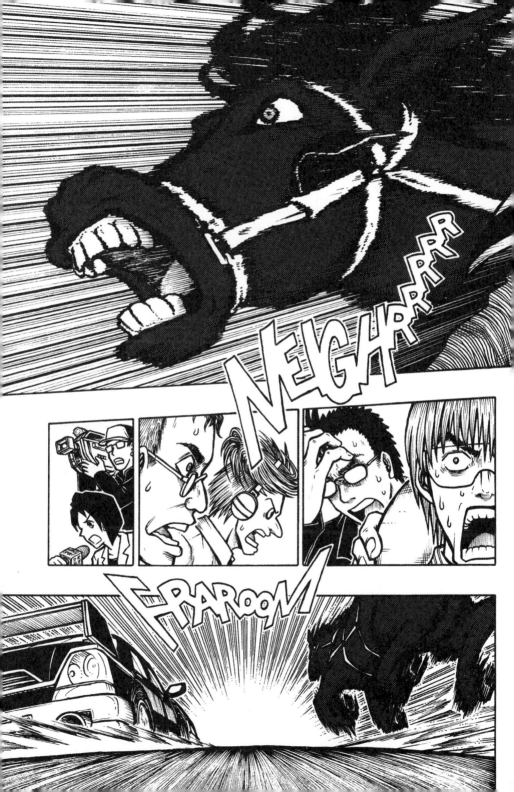

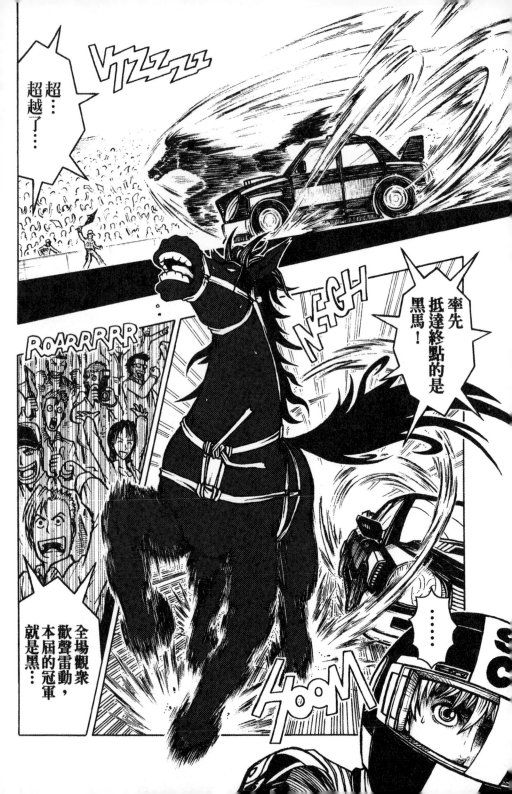

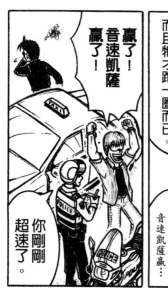

贏了！
音速凱薩
贏了！

你剛剛
超速了。

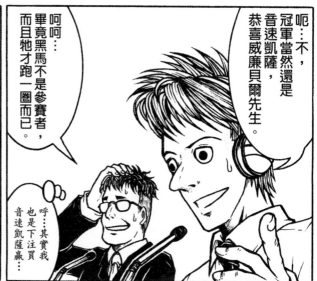

呃…不，冠軍當然還是音速凱薩，恭喜威廉貝爾先生。

呵呵…畢竟黑馬不是參賽者，而且牠才跑一圈而已。

呼…其實我也是下注買音速凱薩贏…

CLAP CLAP

YAAY

WOW

BAM

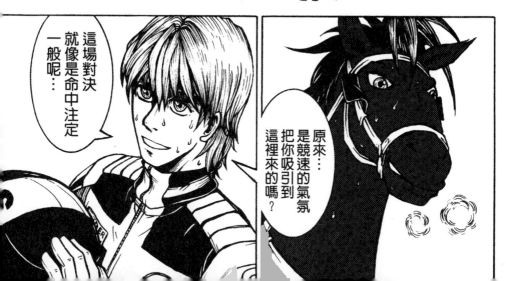

這場對決就像是命中注定一般呢…

原來…是競速的氣氛把你吸引到這裡來的嗎？

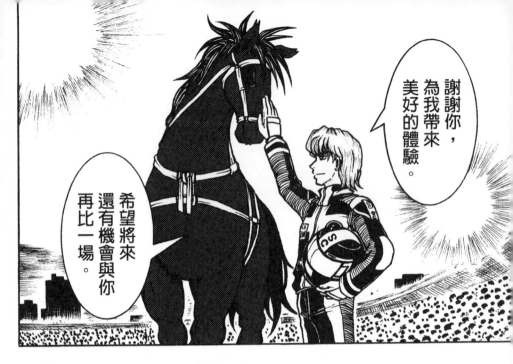

謝謝你，為我帶來美好的體驗。

希望將來還有機會與你再比一場。

也好，比較起來，我更欣賞強悍的女性。

啊？

不好意思，其實我的馬是母的喔⋯

嗯？是嗎？真是失禮了⋯

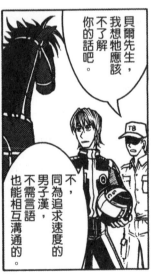

貝爾先生，我想牠應該不了解你的話吧。

不，同為追求速度的男子漢，不需言語也能相互溝通的。

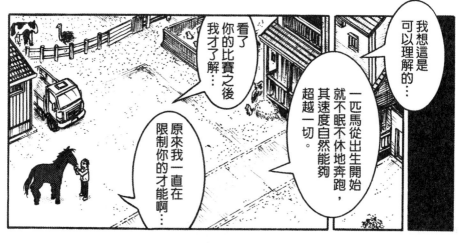

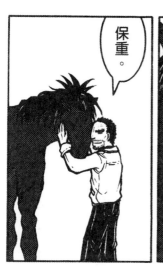

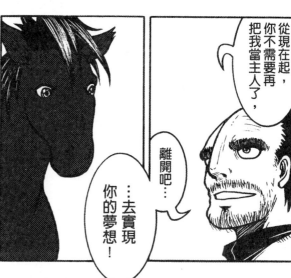

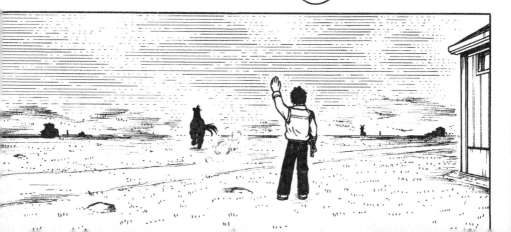

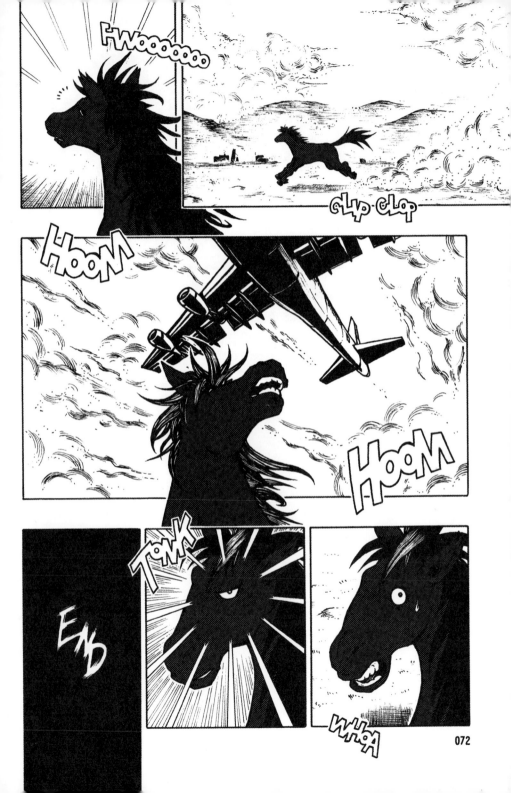

ANIMAL
動物衝擊頻道
IMPACT

？ ？ ？

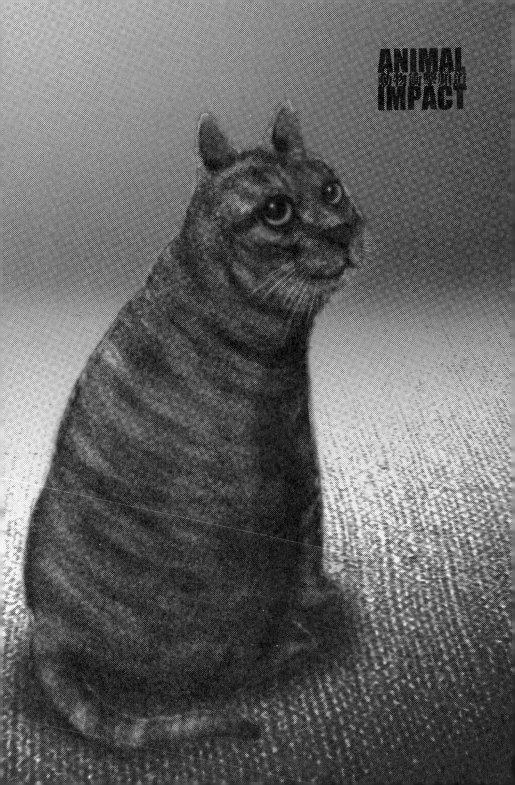

啊?你想成為職業摔角手?

這業界可不是好混的。

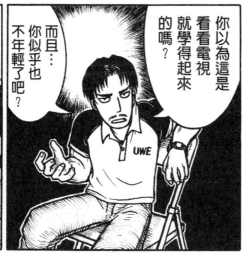

你以為這是看看電視就學得起來的嗎?

而且…你似乎也不年輕了吧?

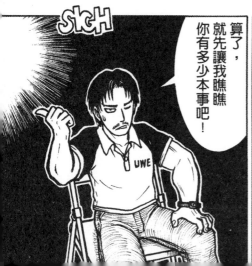

算了,就先讓我瞧瞧你有多少本事吧!

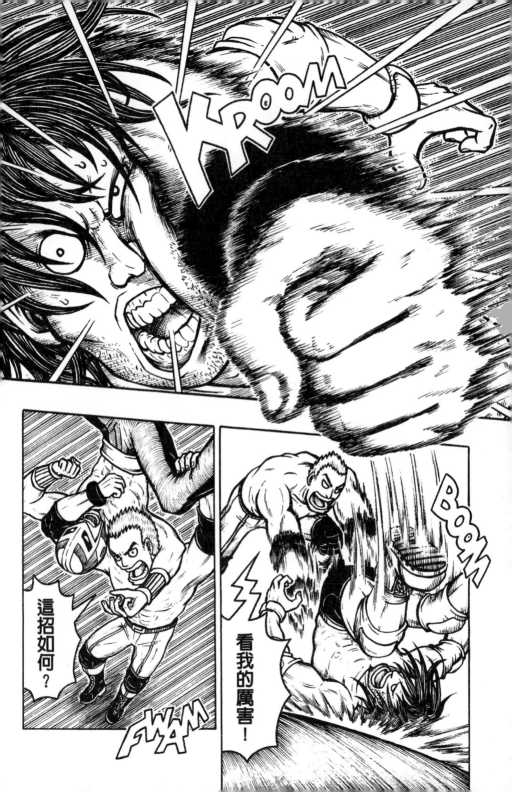

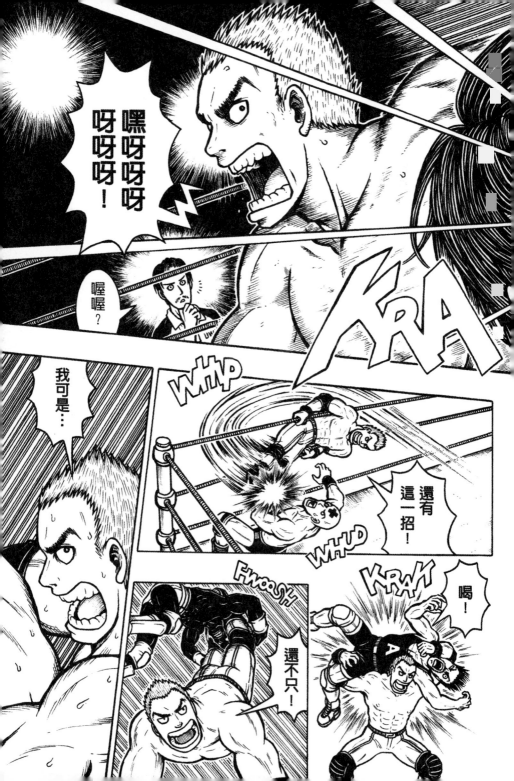

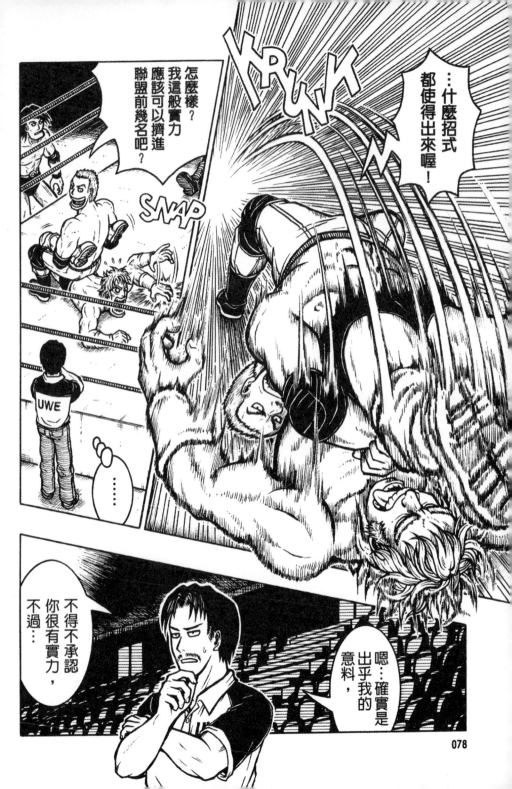

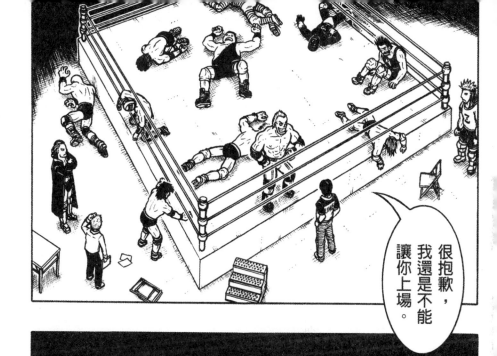

很抱歉，我還是不能讓你上場。

NO MASTER FOR A MANDRILL

問題出在於…

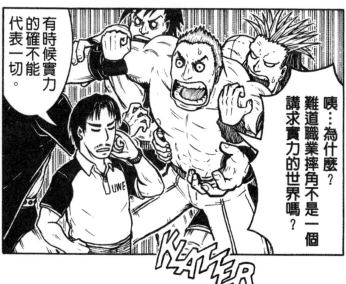

咦…為什麼？難道職業摔角不是一個講求實力的世界嗎？

有時候實力的確不能代表一切。

KLATZZER

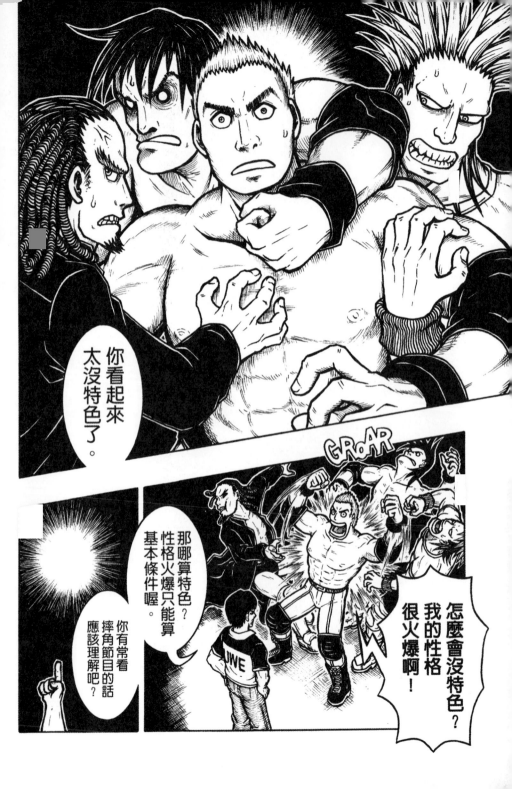

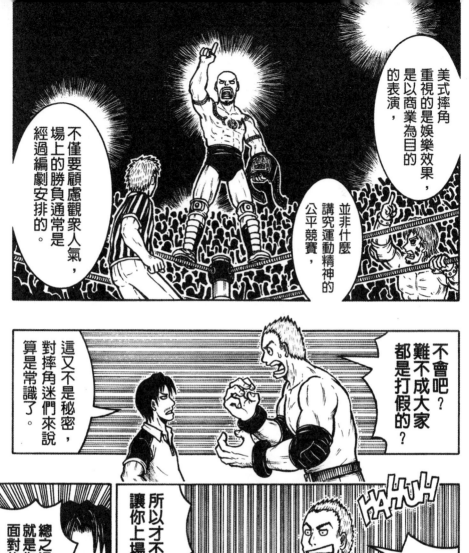
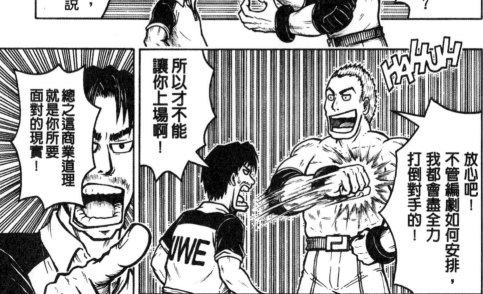

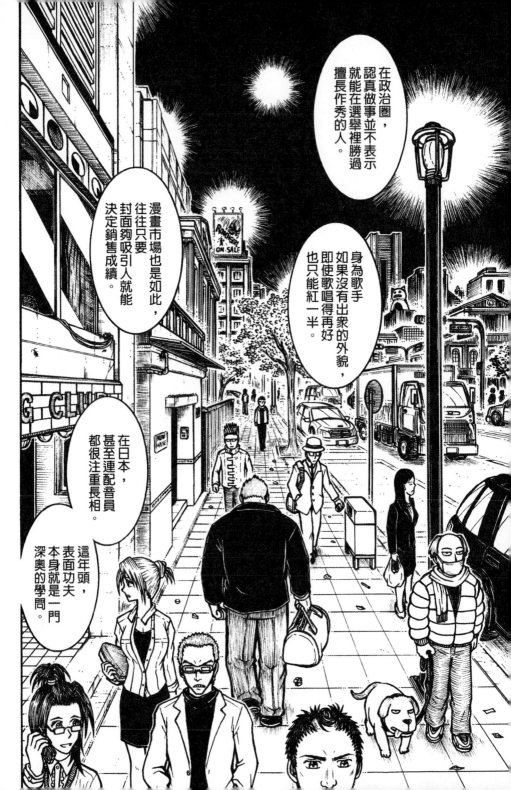

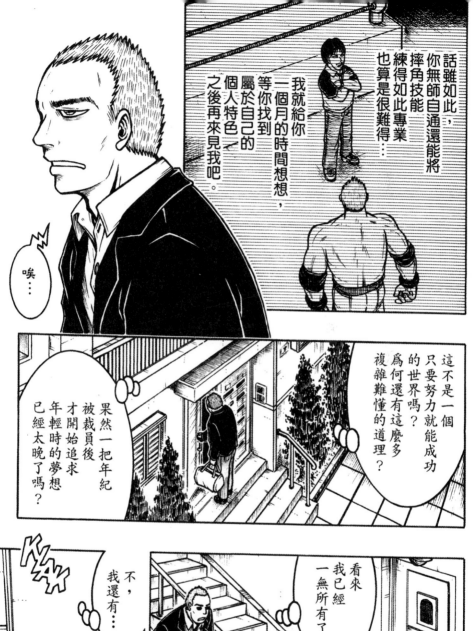

話雖如此，你無師自通還能將摔角技能練得如此專業也算是很難得…

我就給你一個月的時間想想，等你找到屬於自己的個人特色，之後再來見我吧。

唉…

這不是一個只要努力就能成功的世界嗎？為何還有這麼多複雜難懂的道理？

果然一把年紀被裁員後才開始追求年輕時的夢想已經太晚了嗎？

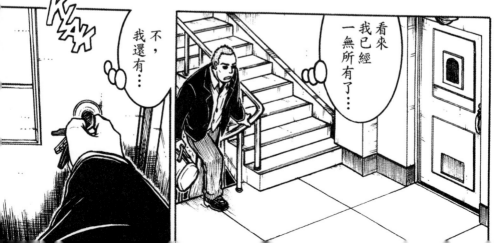

看來我已經一無所有了…

不，我還有…

KLAK

嗯…這還不確定…

老公？今天的面試還順利嗎？

沒錯，至少我還有家人啊。

這樣啊…看來要進保全公司上班也不是件容易的事呢…

啊…是啊競爭激烈呢，哈哈哈哈

呵呵…豈能讓老婆知道我其實是去參加職業摔角手的徵選…

爸，這個週末可以帶我去動物園嗎？

唔，我的好兒子，今天有乖嗎？

爸爸，你回來啦。

呢？你不是去過很多次了嗎？怎麼又…

嗚…怎麼會呢…就這麼說定了，本週末去動物園…

你怎麼這麼說？偶爾花點時間陪陪孩子有這麼困難嗎？

沒辦法，因為是學校作業才需要的。

嘖…這些老師幹嘛老愛出一些麻煩家長的功課啊…

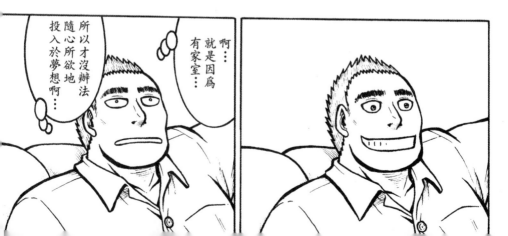

所以才沒辦法隨心所欲地投入於夢想啊…

啊…就是因為有家室…

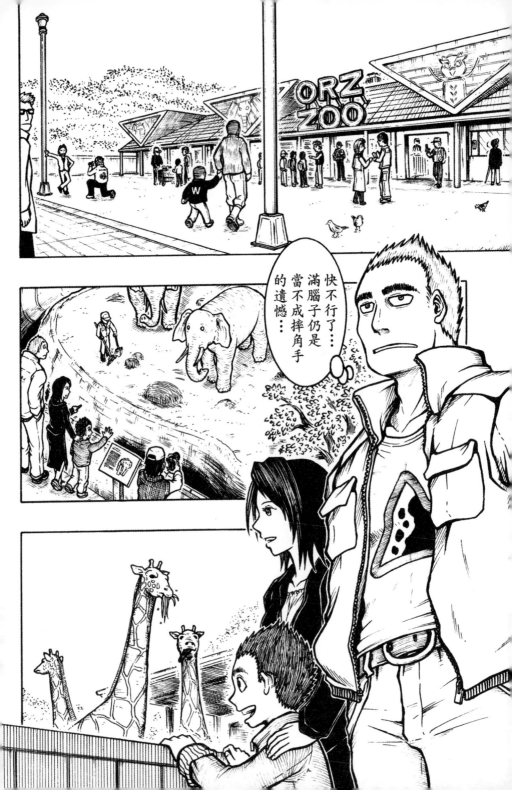

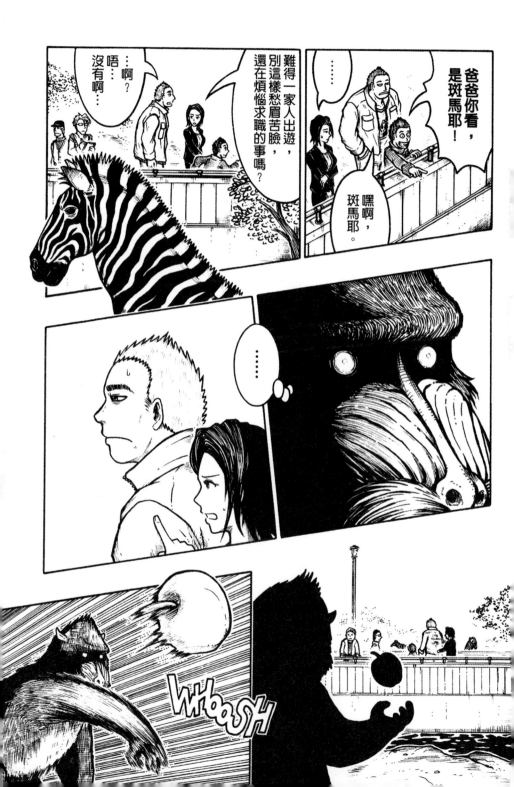

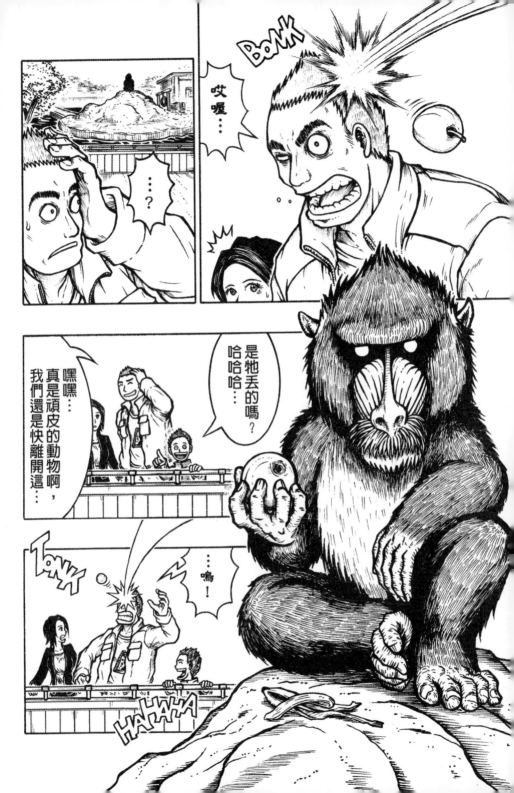

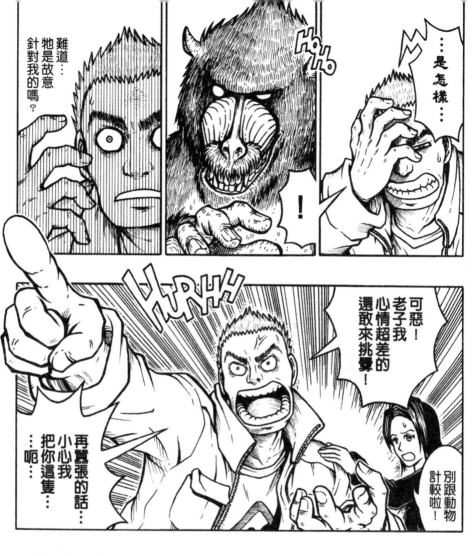

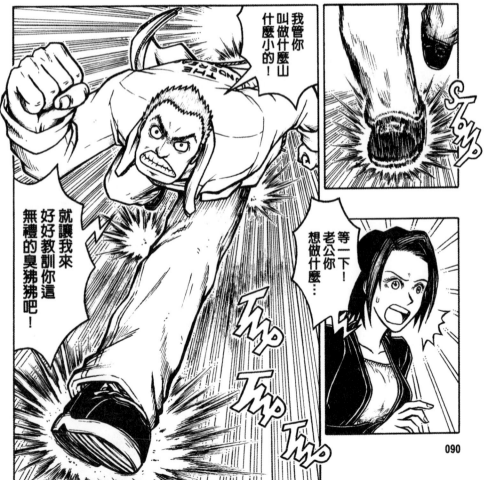

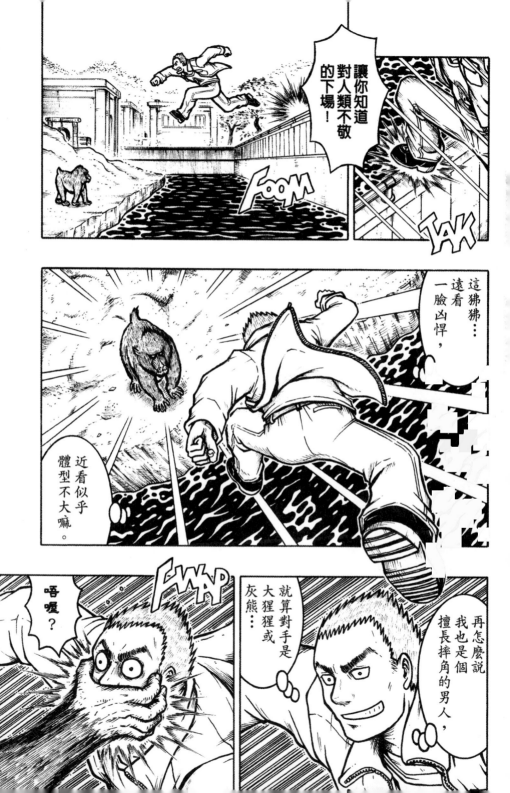

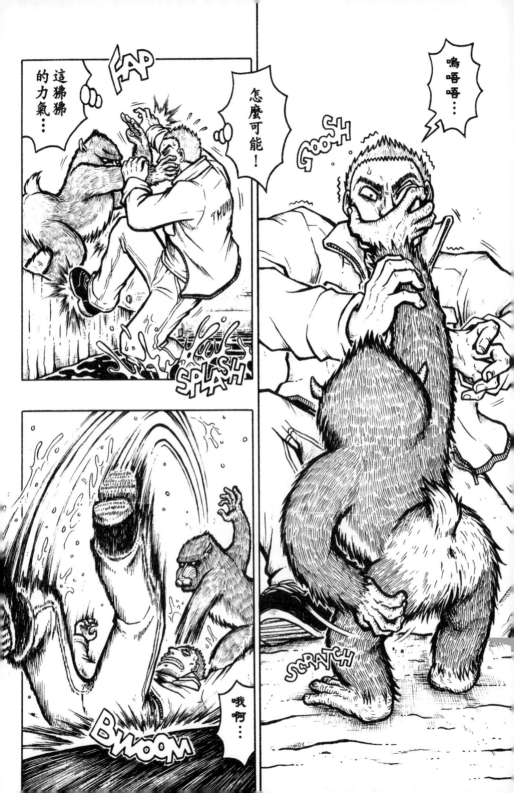

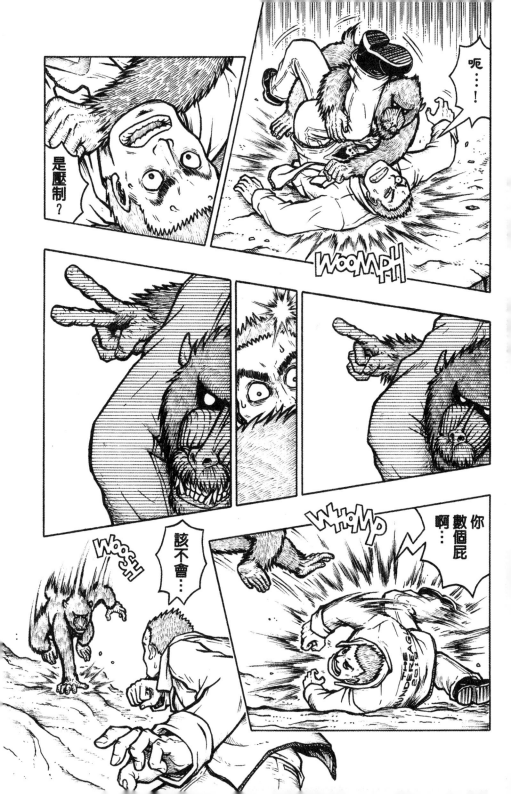

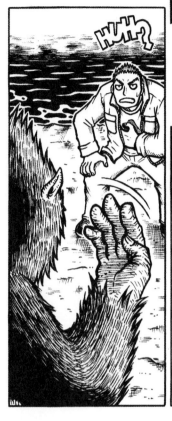

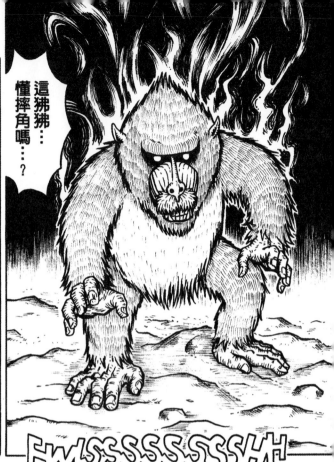

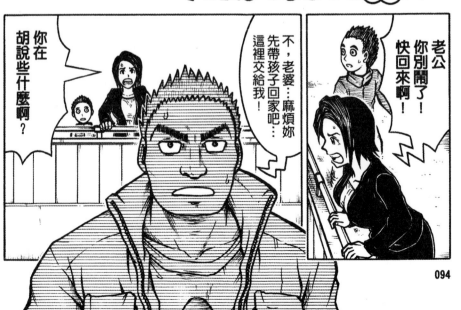

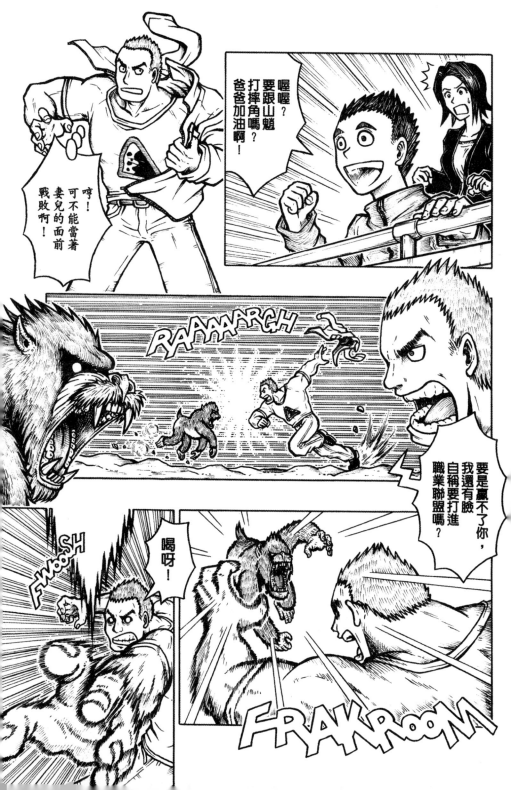

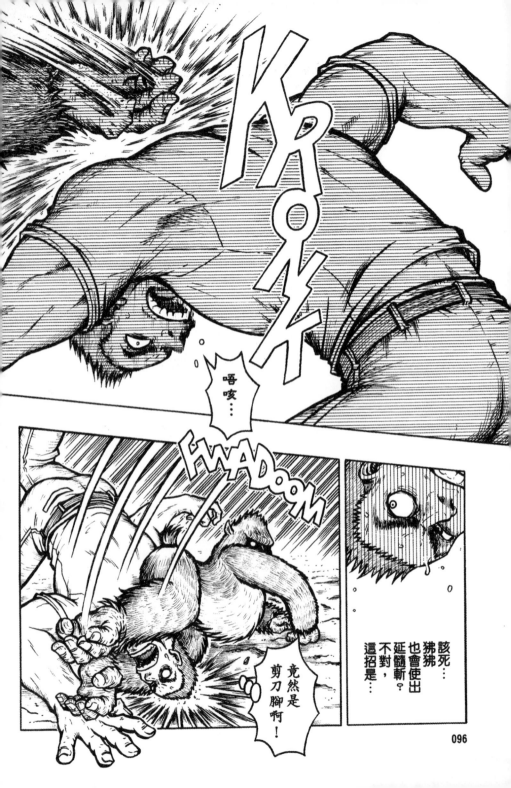

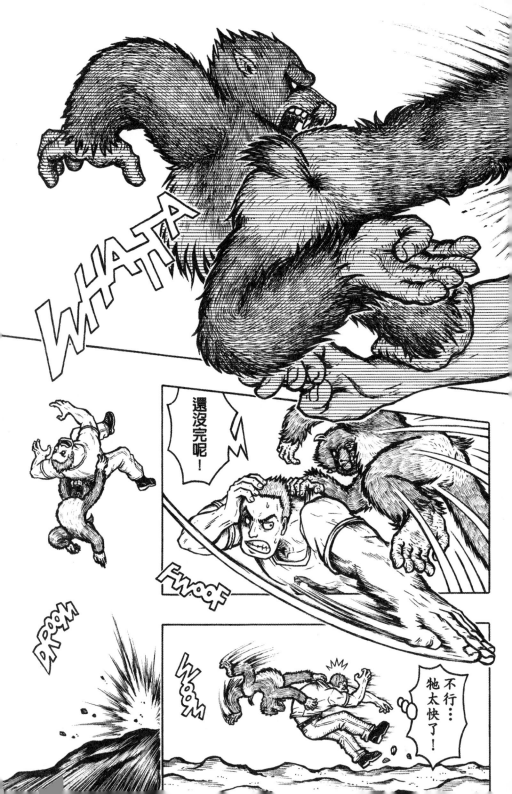

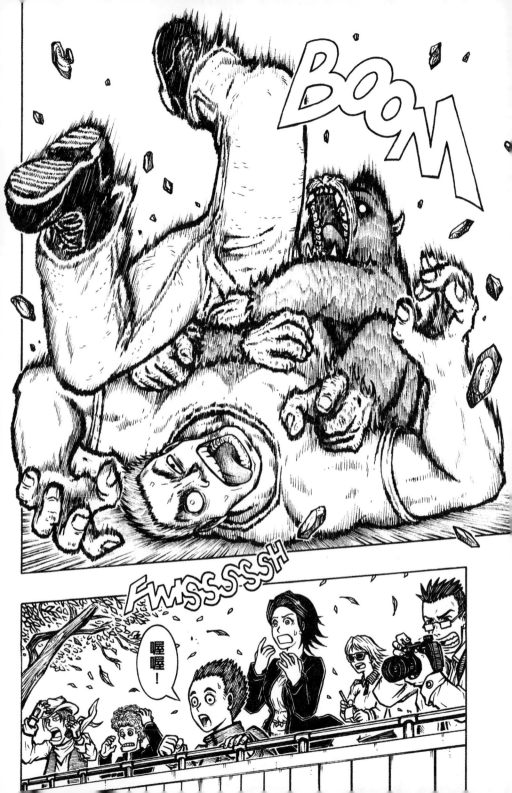

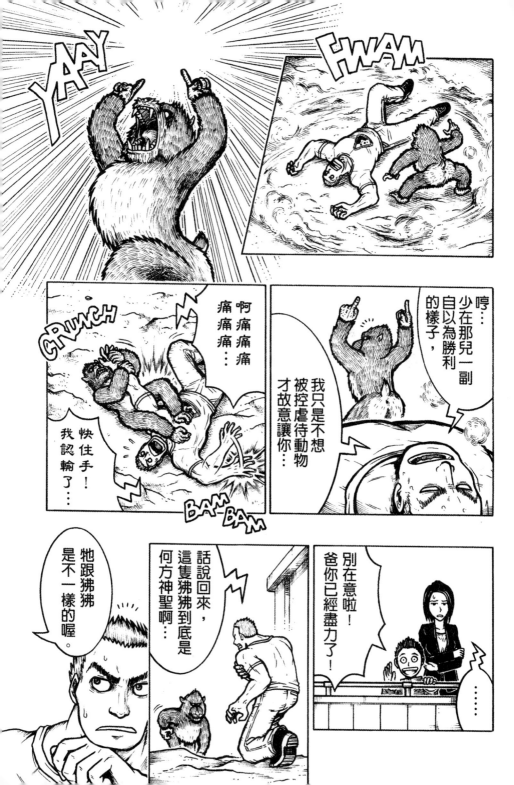

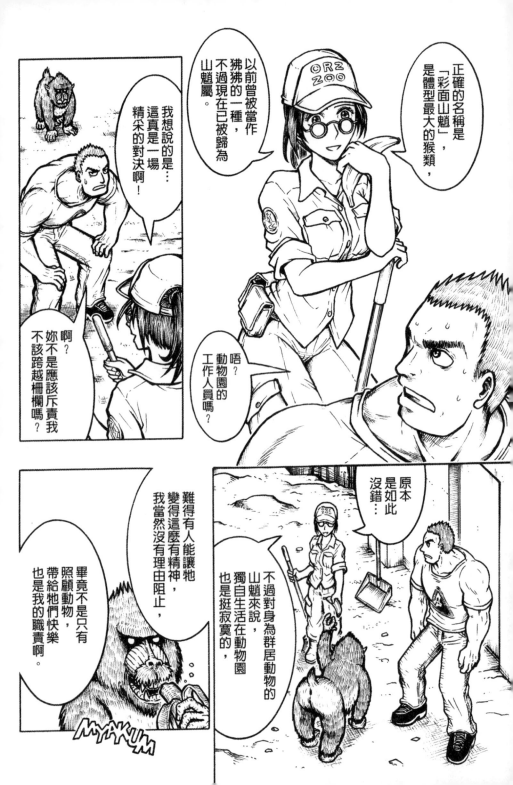

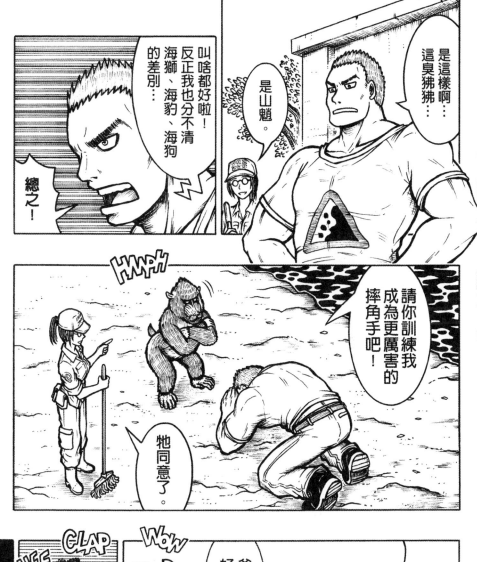

是這樣啊…
這臭狒狒…

是山魁。

叫啥都好啦！
反正我也分不清
海獅、海豹、海狗
的差別…

總之！

請你訓練我
成為更厲害的
摔角手吧！

牠同意了。

開什麼
玩笑啊？

爸爸
好酷喔！

PAK-BRAK

加把勁!

動作還不夠華麗!

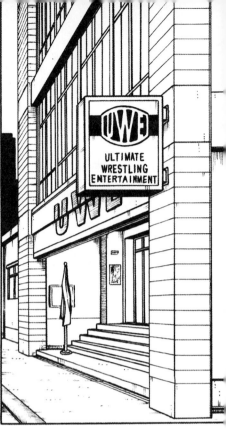

UWE
ULTIMATE
WRESTLING
ENTERTAINMENT

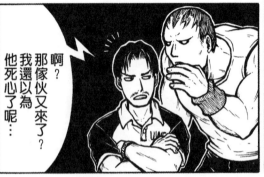

啊?那傢伙又來了?我還以為他死心了呢…

喔…這就是你找到的答案嗎?

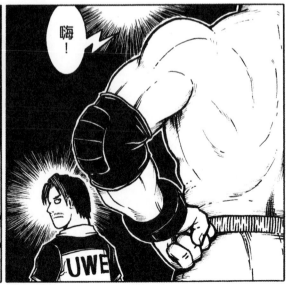

嗨!

UWE

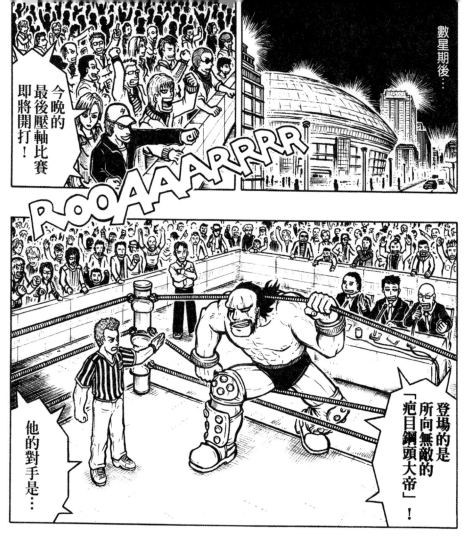

數星期後…

今晚的最後壓軸比賽即將開打！

登場的是所向無敵的「疤目鋼頭大帝」！

他的對手是…

首度現身！備受期待的超級新星…

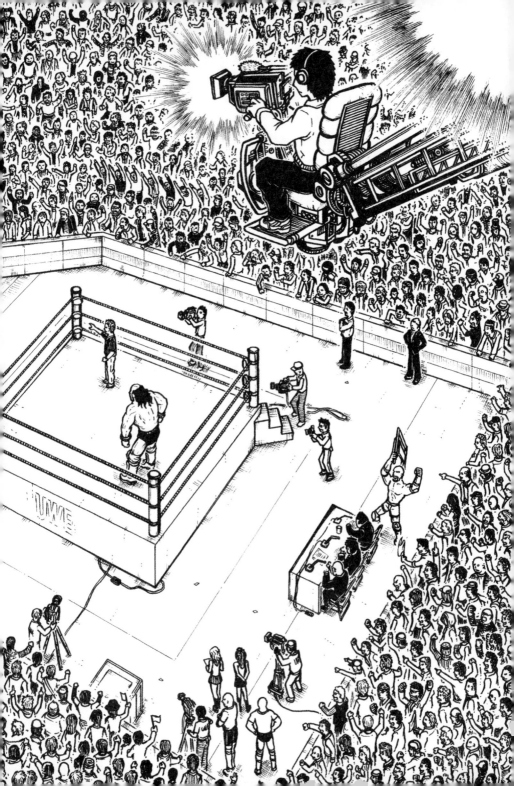

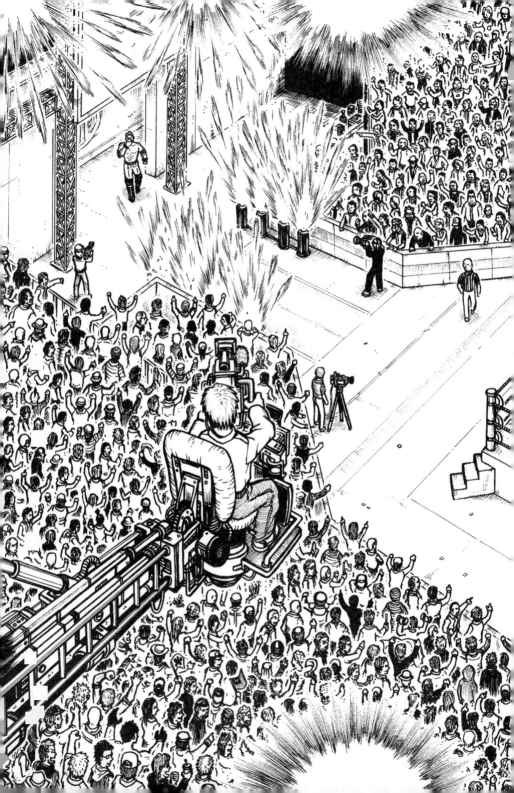

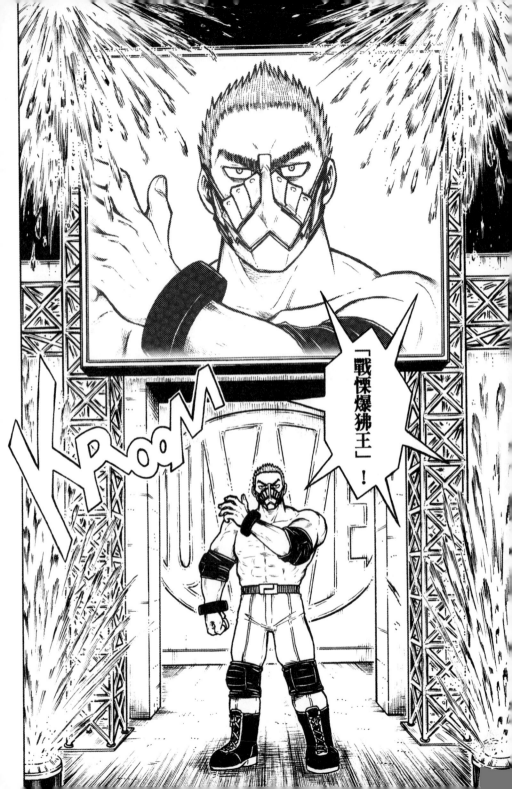

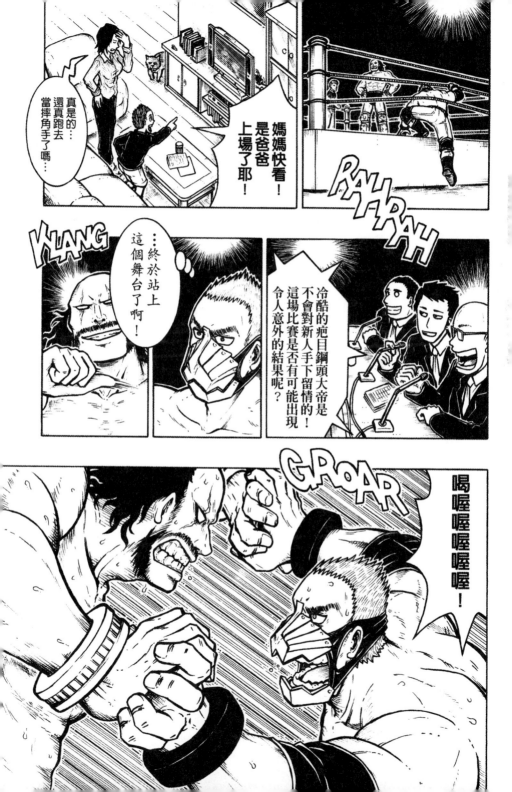

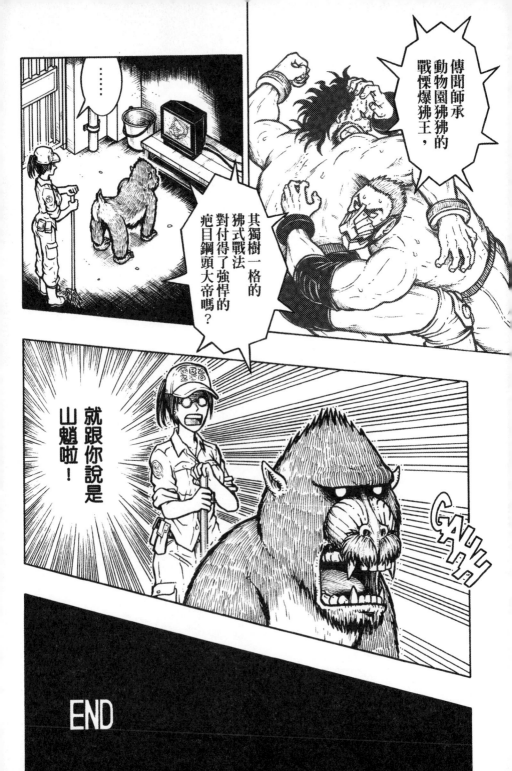

END

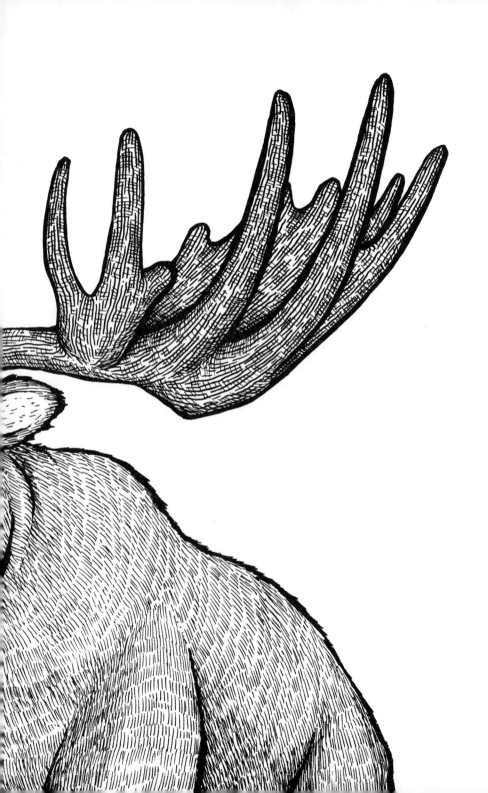

ANIMAL
動物衝擊頻道
IMPACT

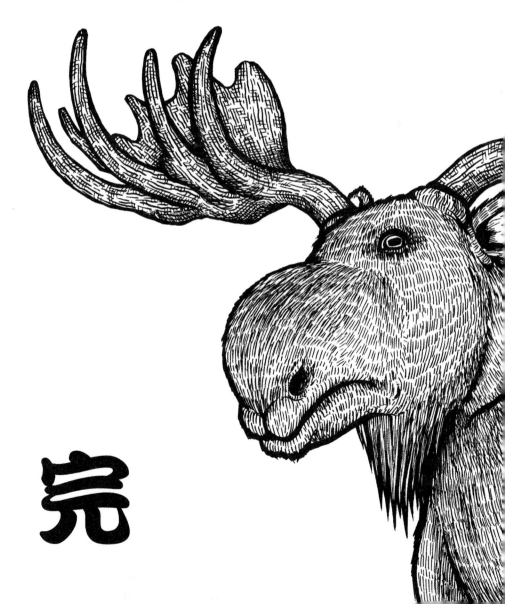

完

漫遊館（07）

動物衝擊頻道
建議售價・150元

作　　者・李隆杰
校　　對・李隆杰
美術設計・李隆杰
出版經紀人・張輝潭
企劃部副理・楊宜蓁
營運部副理・王景康
營運部主任・楊媛婷
倉儲管理・焦正偉
發 行 人・張輝潭
出版發行・白象文化事業有限公司
　　　　　402台中市南區福新街96號
　　　　　電話：（04）2265-2939　傳真：（04）2265-1171
　　　　　購書專線：（04）2260-9961
印　　刷・基盛印刷工場
版　　次・2010年（民99）十二月初版一刷
ISBN・978-986-6216-77-0

設計編印

 印書小舖

網　　址：www.PressStore.com.tw
電　　郵：press.store@msa.hinet.net